U0072999

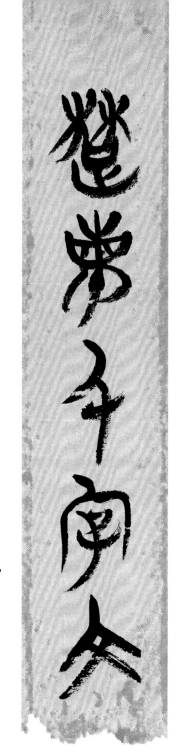

作者 ◆ 施春茂

製作 ◆ 大岡藝術雲端科技有限公司　｜　地址 ◆ 新北市新店區中正路 542-2 號 4 樓
　　　　　　　　　　　　　　　　｜　電話 ◆ 02-2218-1066

出版 ◆ 楓書坊文化出版社　　　　｜　地址 ◆ 新北市板橋區信義路 163 巷 3 號 10 樓
　　　　　　　　　　　　　　　　｜　電話 ◆ 02-2957-6096

展售處 ◆ 大岡藝術空間　　　　　｜　地址 ◆ 台北市中正區南昌路二段 70 號 3 樓之 2
　　　　　　　　　　　　　　　　｜　電話 ◆ 02-2368-1968

出版日期 ◆ 2020 年 9 月　　　　｜　定價 ◆ 新台幣 350 元整

國家圖書館出版品預行編目資料

楚簡千字文 / 施春茂作. -- 初版. -- 新
北市：楓書坊文化, 2020.09　　面；
公分

ISBN 978-986-377-623-9（平裝）

1. 書法　2. 簡牘文字

942.1　　　　　　　　109011185

楚簡對當代書法創作的啟示

以若

從一九五一年起，湖北、河南、湖南等地陸續出土了多批總數逾萬枚的楚簡，半個多世紀以來，隨之興起的楚簡文字研究，已成為文字學中的顯學，被公認為甲骨文之後的考古研究高潮。但由於楚簡研究的出版較晚，加之文字難辨，因此，楚簡書法的創作直到一九八〇年後才陸續出現。

對於書法學習而言，簡帛書法的出土擴大了我們學習書法的視野，在簡帛書未大量出土前，學習戰國及兩漢時期的書法主要靠碑拓，由於碑拓刻工精細的程度不同，點畫、結構甚至章法都難免失真，關於用筆，只能靠揣摩想像，而簡帛書的出土，讓我們得以目睹先人的書寫的真實狀態，彌補了過去只見結構不見筆法的缺憾。

考古的發現使我們得以一窺先秦的書法原貌，而戰國文字中以楚系文字最具代表性，楚國從商末周初立國至公元前二二三年為秦國所滅，歷時八百多年，是古代歷史最悠久的民族和政權之一。楚國先民創造了燦爛的文化與藝術，在青銅器、漆器、絲綢、帛畫、楚辭、哲學等均取得輝煌的成就，而楚書法更獨樹一幟，在書法史上佔有重要地位。在書風上楚書突破了宗周文字的理性規範，而呈現了崇尚自由、浪漫、狂放的特色。具體而言，楚書結體趨於扁方，用筆爽勁，注重文字的藝術化或裝飾化，可見楚人有意識地把文字作為藝術品，已有獨特的審美意識。且由楚系文字的字形扁平、體勢簡略，橫筆昂首，首粗尾細及具波勢挑法等特色，已有後來「隸變」的特徵，可說已具後世隸書的雛形。

從出土的實物來看，在不同時地出土楚簡帛書也具有不同的書寫特色，綜合學者的整理及分類，目前出土簡帛的用筆類型，約略可分為下列三種：

❶ 側鋒切入起筆，中鋒運筆推進、收筆輕提出鋒，形成「釘頭鼠尾」的線型。以包山楚簡為代表。

❷ 順鋒起筆，行筆中鋒有按頓、收筆輕提出鋒，形成兩端尖而中間肥厚的筆劃。此筆劃可再細分為帶裝飾及不帶裝飾意味；帶裝飾者，行筆中段重按，端尖而中肥，線條作回旋屈曲狀，粗細對比明顯。不帶裝飾者，中段略粗，走筆快。前者以郭店（成之聞之）為代表，後者以郭店（語叢）及長沙仰天湖簡為代表。

❸ 藏鋒起筆、中鋒行筆。此筆法逆鋒入筆，下筆略頓，然後提筆中鋒而行，收筆略慢，留駐筆鋒，形成均粗的線條，有正體官書的氣象。以楚帛書、包山（卜筮）、上博（周易）為代表。

上述楚簡帛書的用筆雖有不同，但皆具有動態的美感，楚簡帛書的字形往往不是平正的態勢，而有左傾或右伸的傾向，字體滾動的動勢明顯，加以字體流美與筆畫飛動，構成楚簡動人的特色。在章法的構成上，因為簡帛書受竹、木片與縑帛絲織品的載體限制，文字的排列多豎成行而橫無列，章法上拉大字間上下的距離；其次，文字形體與點畫在局促的空間內只能盡量向下延展，這樣才能將文字點畫與偏旁部首表達完整，特別是大部分文字點畫受竹簡、木牘的寬度限制，橫向衝擊簡牘的左右空間，產生了一種切割與橫向擴張的效果。

楚簡帛書是書法創作的新資源，但以之進行書法創作仍然有其困難，由於楚系文字與秦系文字之間存在許多差異，增加辨讀的困難，雖然經過學者多年的努力考證，至今仍有許多不能全部釋讀。因此，目前臺灣純以楚簡創作的作品並不多見，相信也與前述原因有關，但在楚文字的研究及相關字書日漸容易取得的情況下，楚簡書法創

楚文字的釋讀研究及相關字書的出版是以楚簡進行書法創作的前哨工作。

作的前景應可期待。

施春茂老師本書《楚簡千字文》可說是其近年從事楚簡書法教學及創作的成果，施老師回憶，當年一看到出土的楚簡時，立刻被楚簡的獨特的書法魅力所吸引。之前施老師在簡帛書的創作主要是取法於漢簡，漢簡的出土較早，且屬隸書，在辨讀上較無困難，是以就書法創作的角度來看是較容易的。但是施老師認為楚簡是上天給當代書法創作者的禮物，因為前輩書法家無緣親賭新出土的楚簡，而楚簡近於篆書，用筆及結構卻遠比小篆活潑，楚簡的出土應可為當代書法創作，特別是篆書的創作注入新的元素及資源。施老師說在從事以本書書寫時，由於戰國時期文字並未統一，一字可能有多種寫法，在書寫過程中僅能盡力參考相關的楚簡的研究資料及書跡出版品的各種寫法，本書《千字文》字形的寫法主要係從郭店、包山竹簡楚和上海博物館藏楚簡文字中挑選，遇到上述出土楚簡中沒有的字時，便在《楚漢簡帛書字典》、《戰國文字編》等字書中查找。如前述字書也查不到的字，只好以甲骨文或金文來代替，並在筆意上加以轉換，其間辛苦不難想見。

由於出土簡帛甚夥，書寫的技巧及風格均有所不同，為了整體風格的統一，以楚簡帛書進行創作時，最大困難乃在於筆法的統一及和諧。本書最大的特色乃在於施老師以楚簡帛書的筆意統合書寫《千字文》全文，在筆意的取法上，由於施老師較喜愛包山楚簡的風格，故以包山的用筆及結構法為主，再參以郭店楚簡及長沙子彈庫帛書之筆法，故屬於融合型的新創作。本書除了提供楚簡帛書的創作示例外，由於點劃清晰，免去讀者臨摹原帖點畫不清，辨識困難的困擾。且與坊間集字出版品相較，集字主要的缺陷是上下字缺少呼應的關係，只能習得字形及筆法，而欠缺行氣。施老師本書《千字文》在文字的排列上，將楚簡「豎成行，橫無列」略加調整為「豎成行，橫成列」，較近於隸書的安排，因此顯得雍容而優雅。章法上取法楚簡拉大字間上下的距離，並有意將某些字的點畫衝出簡牘邊欄，增強了張力及動勢的視覺效果。

對於有志於以楚簡來進行創作的書法同好，施老師就自己的臨習及創作經驗提供下列建議提供大家

參考：

❶ 參酌楚簡的用筆，豐富創作元素。由於楚系文字辨讀不易，以楚系文字進行創作，若無釋文幫助，一般人將不易釋讀，因此，在創作取鑑上，用筆對創作的啟發更大。楚簡用筆不惟中鋒，而是中側鋒並用，用筆起迄分明，起筆多順鋒直下，爽勁銳利；收筆時筆鋒倏忽變換，時見順勢掠出及回鋒映帶的筆致，楚簡獨特的用筆，提供了新的審美意識，我們不僅可以全用楚簡筆意來從事創作，也可將楚簡筆意融入其他書體之中，取得意想不到的效果。

❷ 適度增加現代元素，在結構上不必一味地墨守楚簡文字扁方的字形，可在長、寬不同的比例上作伸縮變化，而大小的安排上也不妨參差錯落，更可改變其線條對空間的切割比例，以增強作品的層次感和空間張力。

❸ 章法取鑑上既可模仿簡牘的形式書寫以求古意，也可突破簡牘的界邊去其束縛，更可進一步可取法行草的章法，藉由楚簡文字飛動的字勢與章法相互呼應、穿插而融為一體。

❹ 增加水墨的趣味，可吸收當代比較流行的宿墨、漲墨、枯墨、濃墨、淡墨等水墨的表現手法，改變楚簡相對單一的墨色，以豐富作品的表現力。

總而言之，楚簡創作的重點在於掌握楚簡字形、筆劃等鮮活的意象，以楚簡抒情寫意的內在本質，寫出楚簡的浪漫神韻。若能掌握上述楚簡的特質，進而可以遺貌取神，即使將字形、點畫都改頭換面了，仍會流露出楚簡的筆意和韻致。最後，施老師不忘提醒讀者，經由本書掌握楚簡的基本寫法後，還是要回到原帖去臨習，以獲得更多的創作養分。另外，為了讓讀者辨認方便，本書也在書尾編輯了以筆劃數為序的《檢字表》，以方便讀者查閱。

Preface

The archaeological discoveries of Chujians（楚簡）have expanded our horizons in learning Chinese calligraphy. In the past, we learned Chinese calligraphy from the descendants to the previous generations, from the Ming and Qing dynasties to the Tang and Song Dynasties, then to the Wei, the Jin and the Southern and the Northern Dynasties. It is a looking forward essence; but since the excavation of physical objects such as bamboo slips and silk in Warring States Period（戰國時期, 475 B.C. -221B.C.）, we can explore the original ancient appearance of pre-Qin（先秦）calligraphy. From the advent of the calligraphy of Chujians, we may find the these Chujians calligraphy has the most distinctive styles, the most complex forms, and the richest images in the whole Chinese calligraphy history.

The Thousand Character Classic (千字文), also known as the Thousand Character Text, is a Chinese poem that has been used as a primer for teaching Chinese characters to children from the sixth century onward. The author's attitude towards writing the full text of "The Thousand Character Classic" is extremely rigorous with reference to the researches and publications of the unearthed Chujians in recent years. The Chinese characters were not unified in the Warring States Period, there may be many variant forms to write a same word. The characters of this book were mainly refers to the writing forms of Guodian（郭店）, Baoshan（包山）bamboo slips, and bamboo slips collected by the Shanghai Museum（上海博物館）. When some characters were not founded in slips mentioned above, they were founded in the related books such as " Chu and Han Slips and Silk Calligraphy Dictionary"（楚漢簡帛書字典）and "Warring States Character Collections "（戰國文字編）. Furthermore, when there are no characters in such books above, they have to be used oracle bones inscription（甲骨文）or bronze inscriptions（金文）instead.

Because the writing techniques and styles are different in the unearthed bamboo and silk scrip, the most difficult in writing is to unify the overall style in a calligraphy work. When you write these characters refer to Chu Jian and silk script, the writing techniques should be adjusted in order to achieve the unity and harmony in a calligraphy work. The biggest feature of this book is the author writes the full text of "The Thousand Character Classic" with a unified brushstrokes. In terms of what the brushstrokes are taken, the author mainly takes Baoshan Chujian's writing style, then join the other styles including Guodian Chujian and other scripts.

The intention of the book is to providing an example of the creation in the Chu Jian and silk script. However, the author still needs to remind the readers that after mastering the basic writing techniques of Chu Jian and silk script, the reader still has to return to the original bamboo slips to practice, in order to obtain more creative nutrients.

千

字

文

千字文

梁 員 外 散 騎 侍

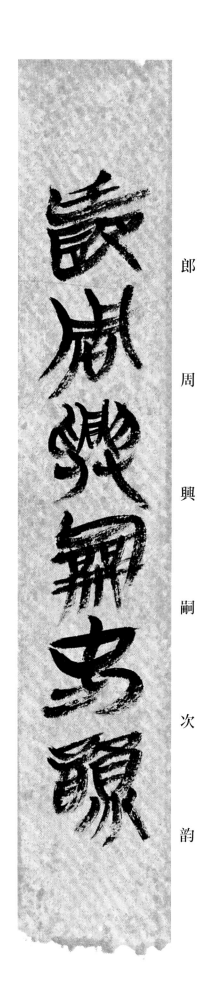

郎 周 興 嗣 次 韻

8

天
地
玄
黄

宇
宙
洪
荒

日
月
盈
昃

辰　宿　列　張

寒　來　暑　往

秋　收　冬　藏

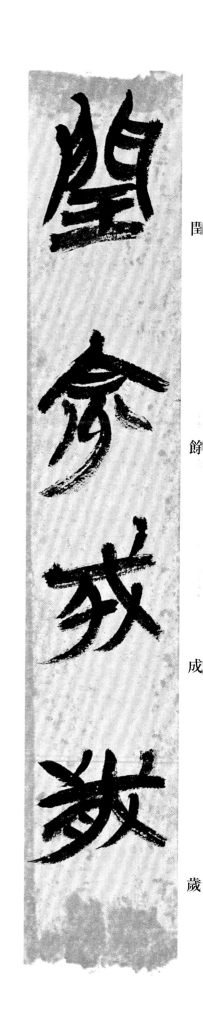

閏 餘 成 歲

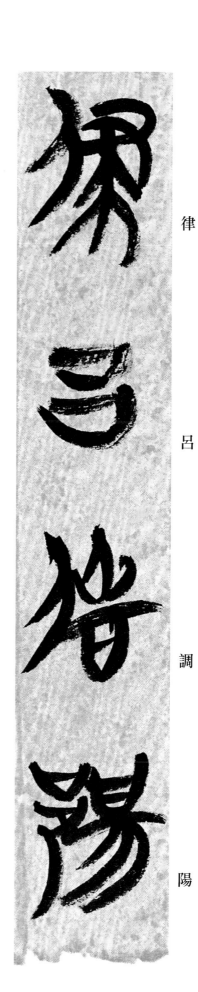

律 呂 調 陽

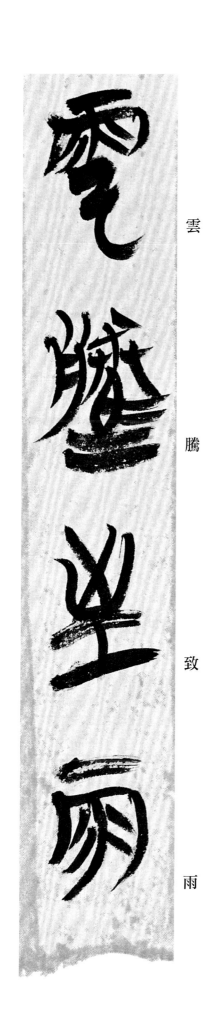

雲 騰 致 雨

11

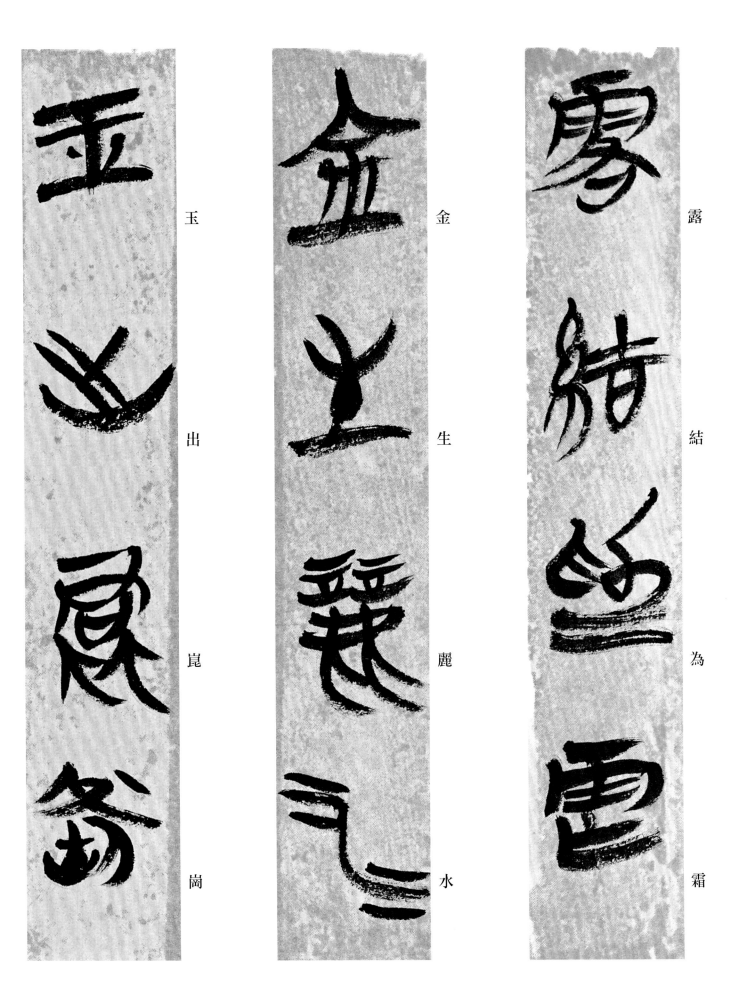

玉

出

崑

崗

金

生

麗

水

露

結

為

霜

12

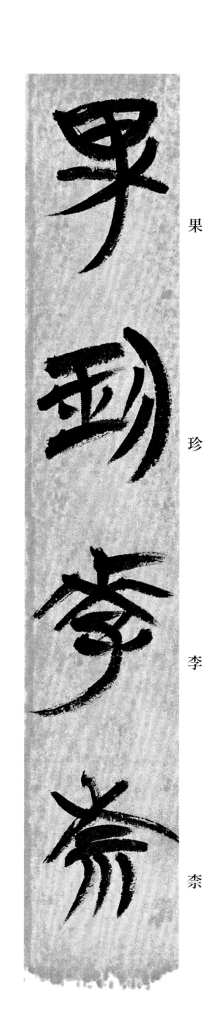

果

珍

李

柰

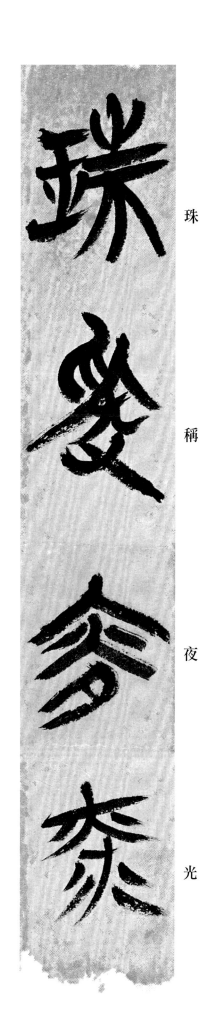

珠

稱

夜

光

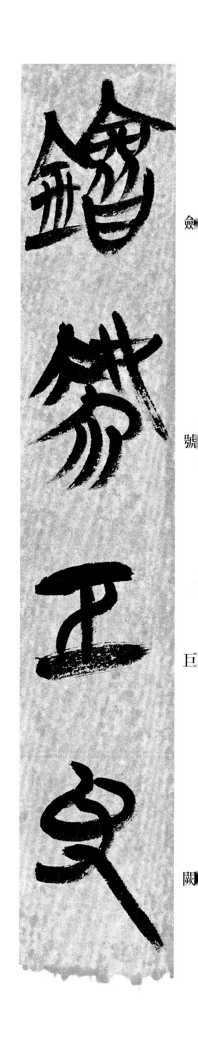

劍

號

巨

闕

13

菜 重 芥 薑

海 鹹 河 淡

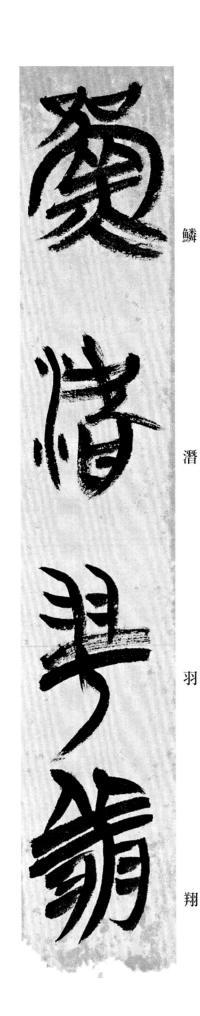鱗 潛 羽 翔

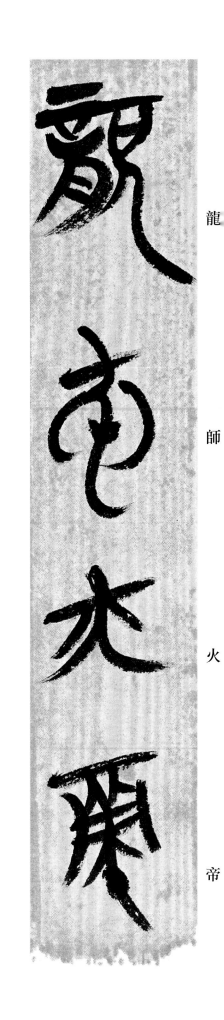

龍師火帝

鳥官人皇

始制文字

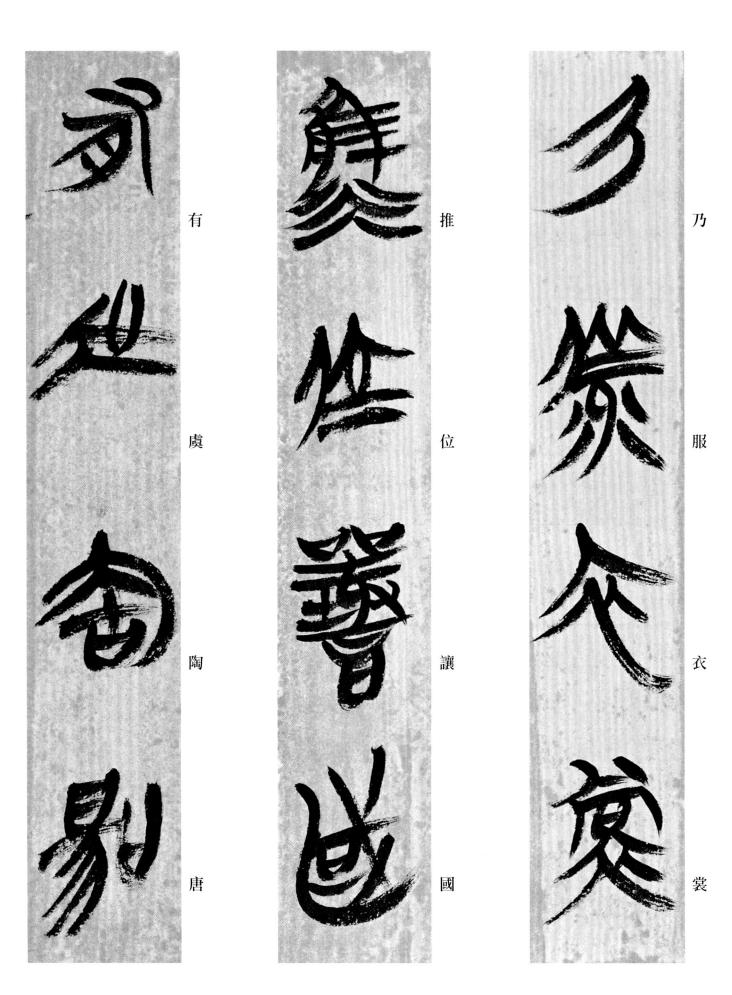

乃　服　衣　裳

推　位　讓　國

有　虞　陶　唐

16

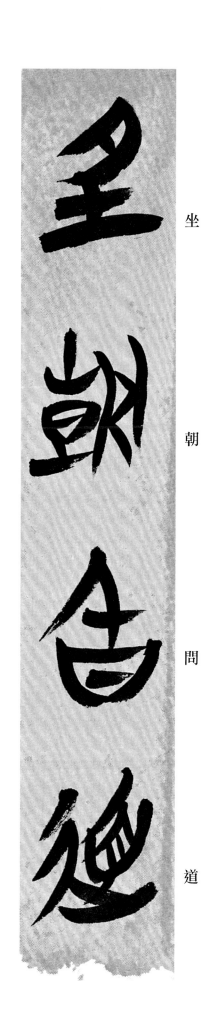

坐

朝

問

道

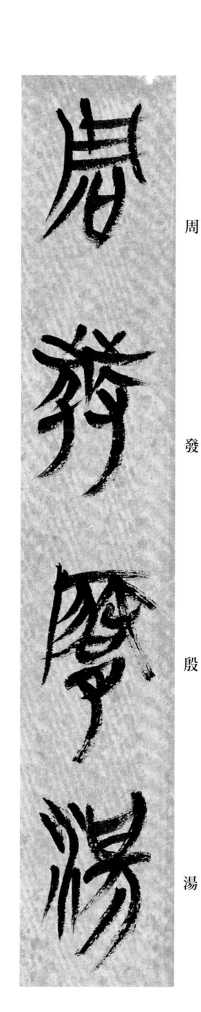

周

發

殷

湯

弔

民

伐

罪

17

臣

伏

戎

羌

愛

育

黎

首

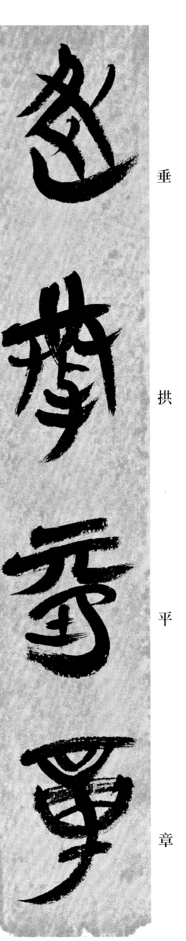

垂

拱

平

章

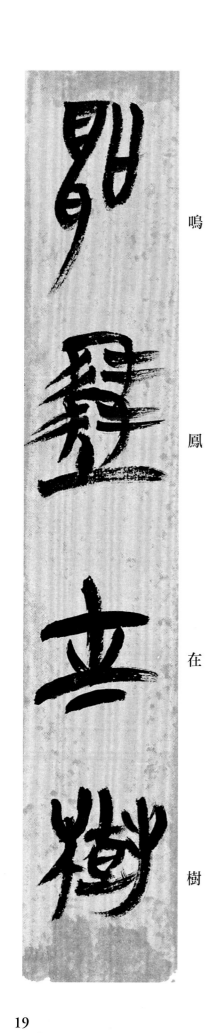
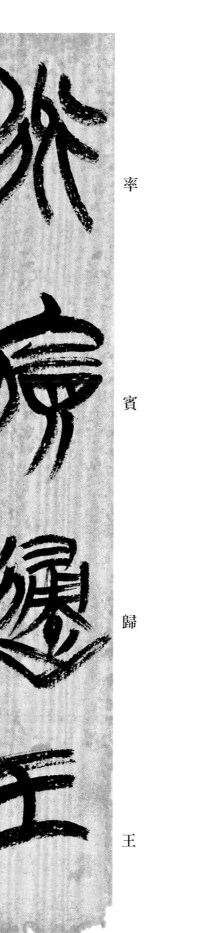
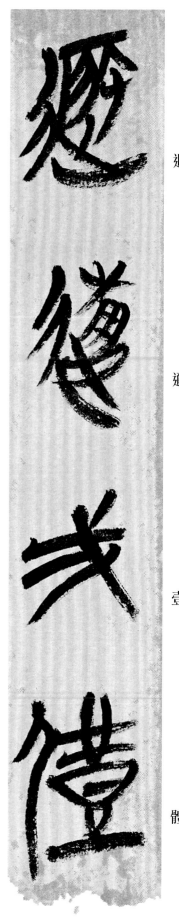

鳴　鳳　在　樹

率　賓　歸　王

遐　邇　壹　體

19

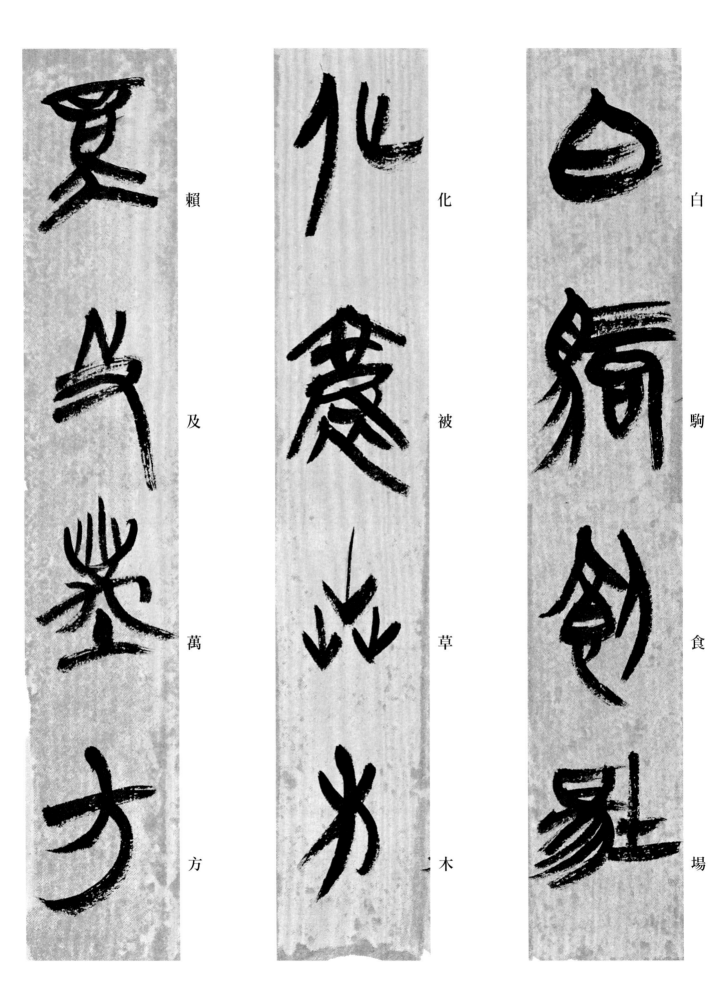

賴

及

萬

方

化

被

草

木

白

駒

食

場

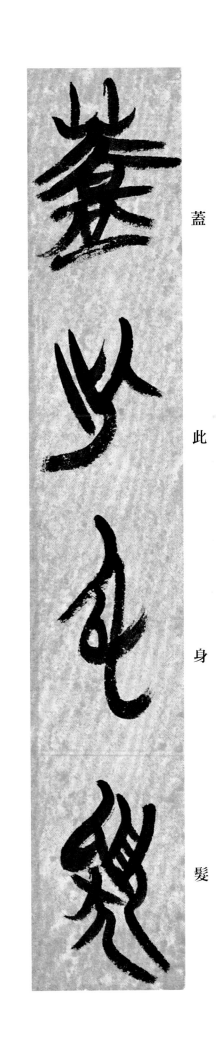

蓋
此
身
髮

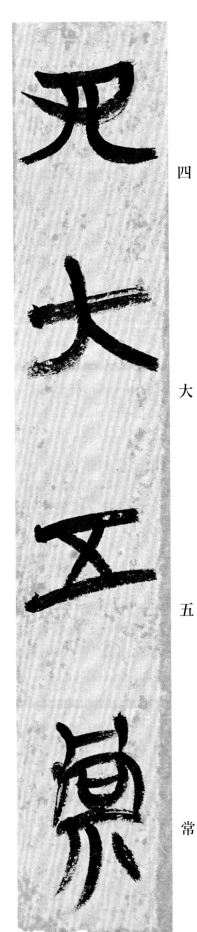

四
大
五
常

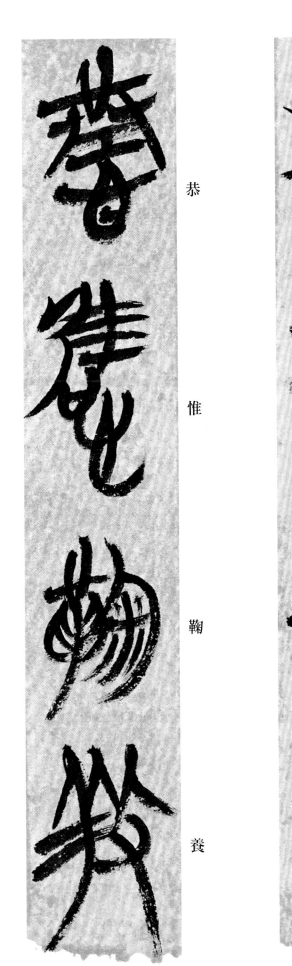

恭
惟
鞠
養

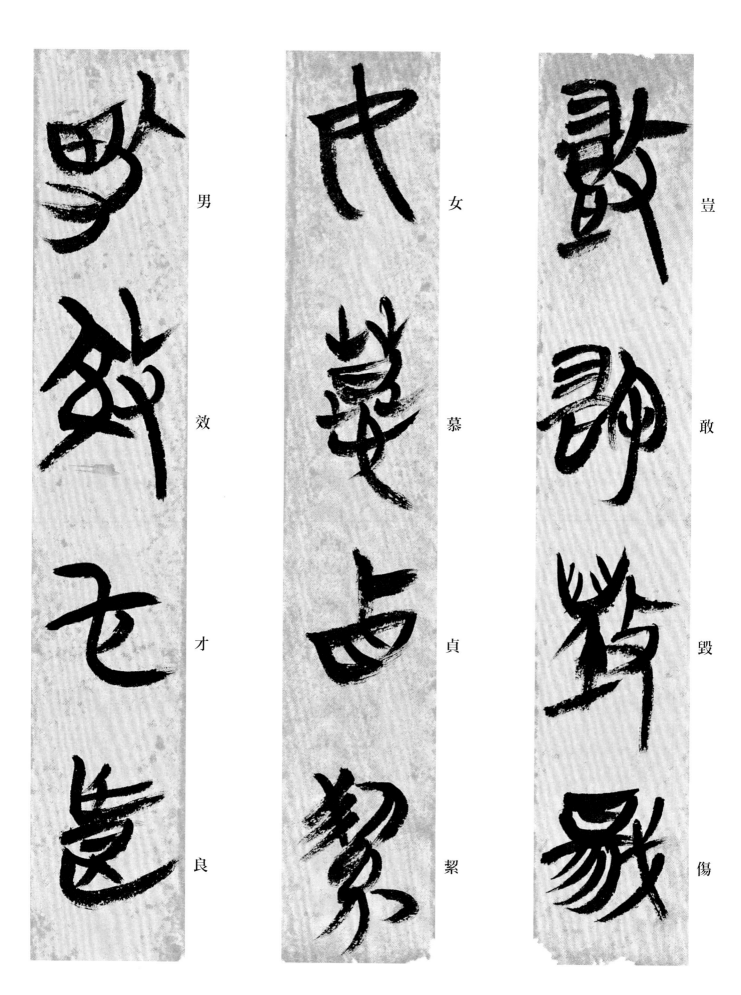

男

效

才

良

女

慕

貞

絜

豈

敢

毀

傷

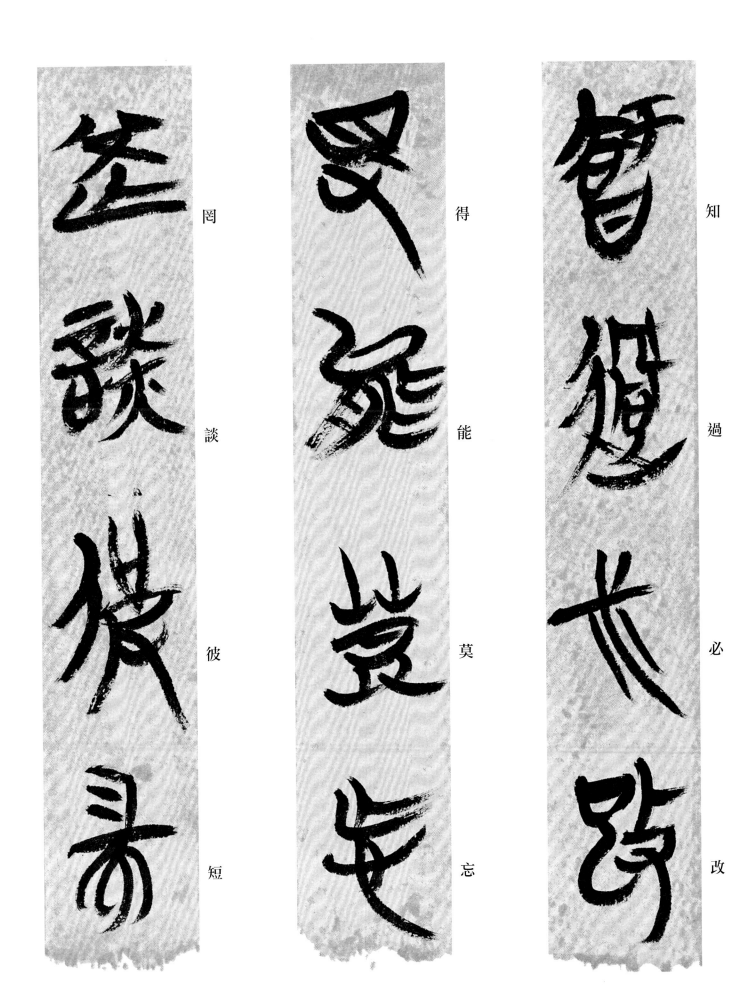

知 過 必 改

得 能 莫 忘

罔 談 彼 短

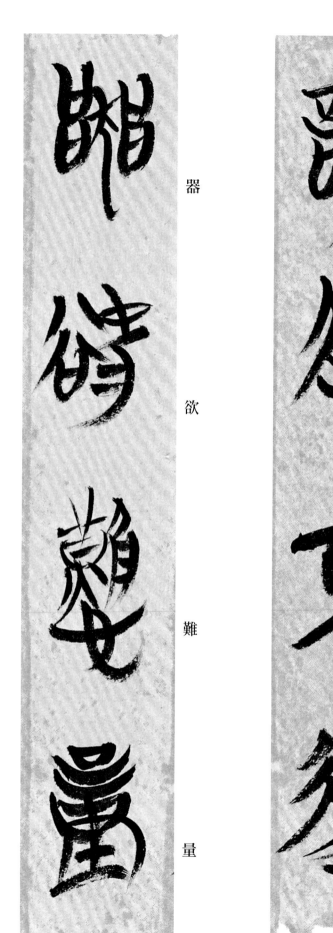

器

欲

難

量

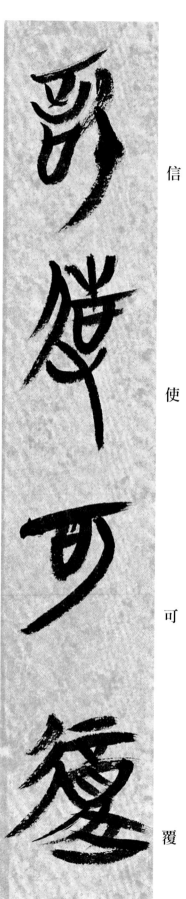

信

使

可

覆

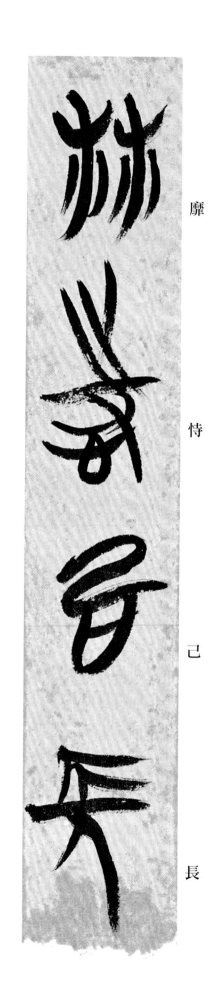

靡

恃

己

長

24

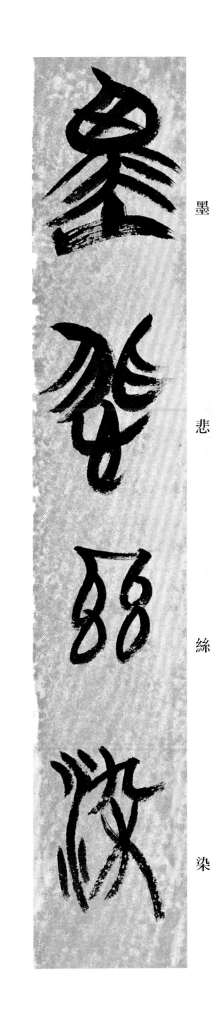

墨

悲

絲

染

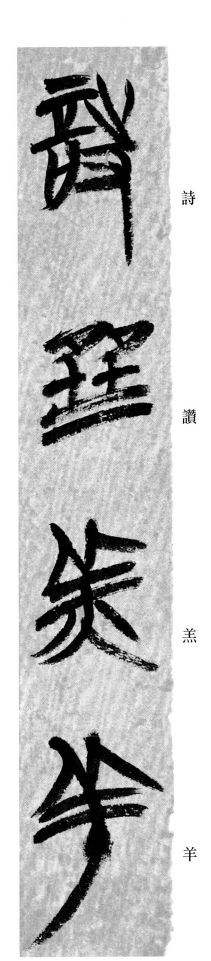

詩

讚

羔

羊

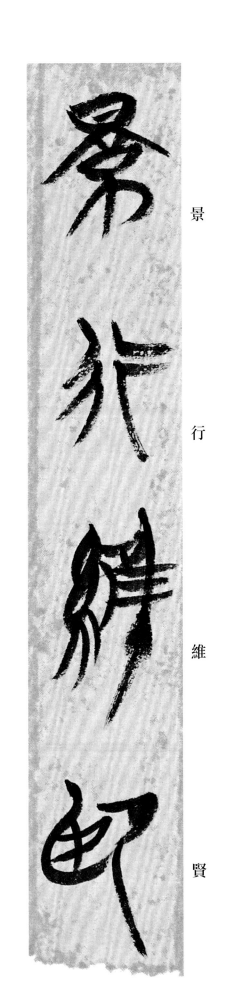

景

行

維

賢

25

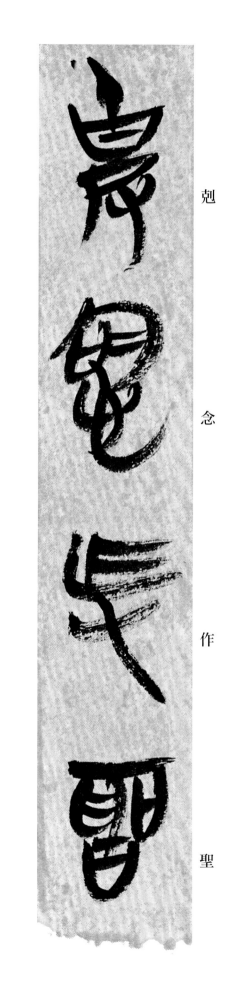

剋

念

作

聖

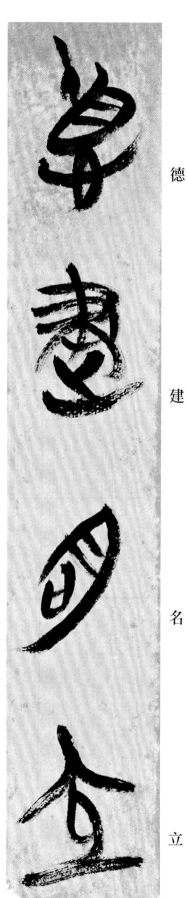

德

建

名

立

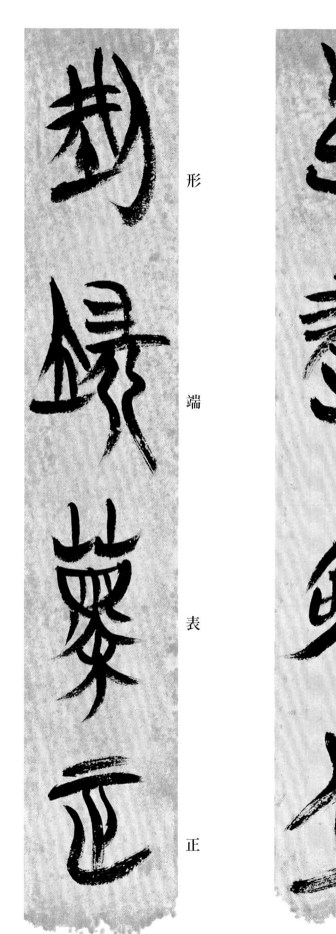

形

端

表

正

26

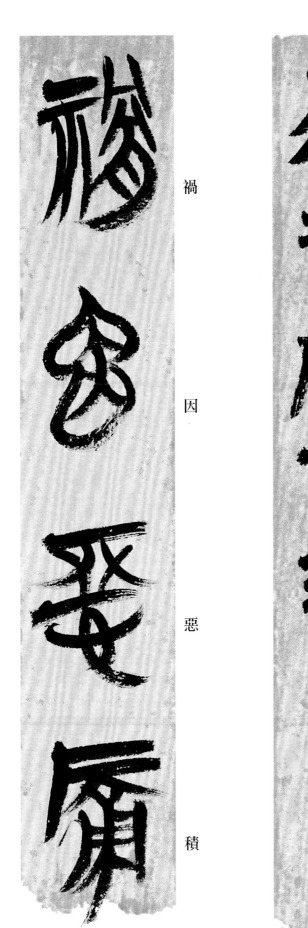
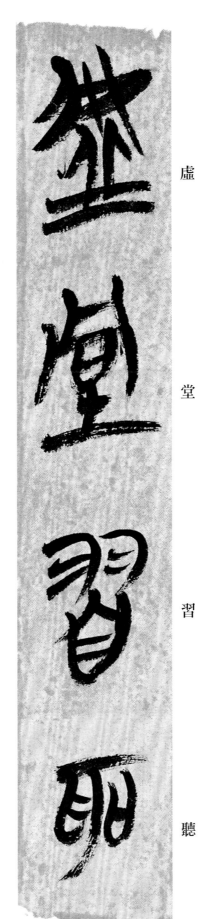
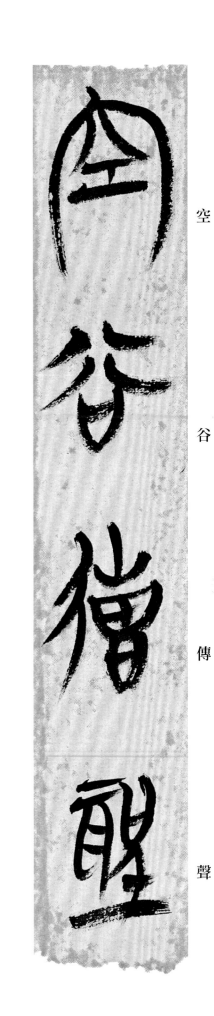

空谷傳聲

虛堂習聽

禍因惡積

27

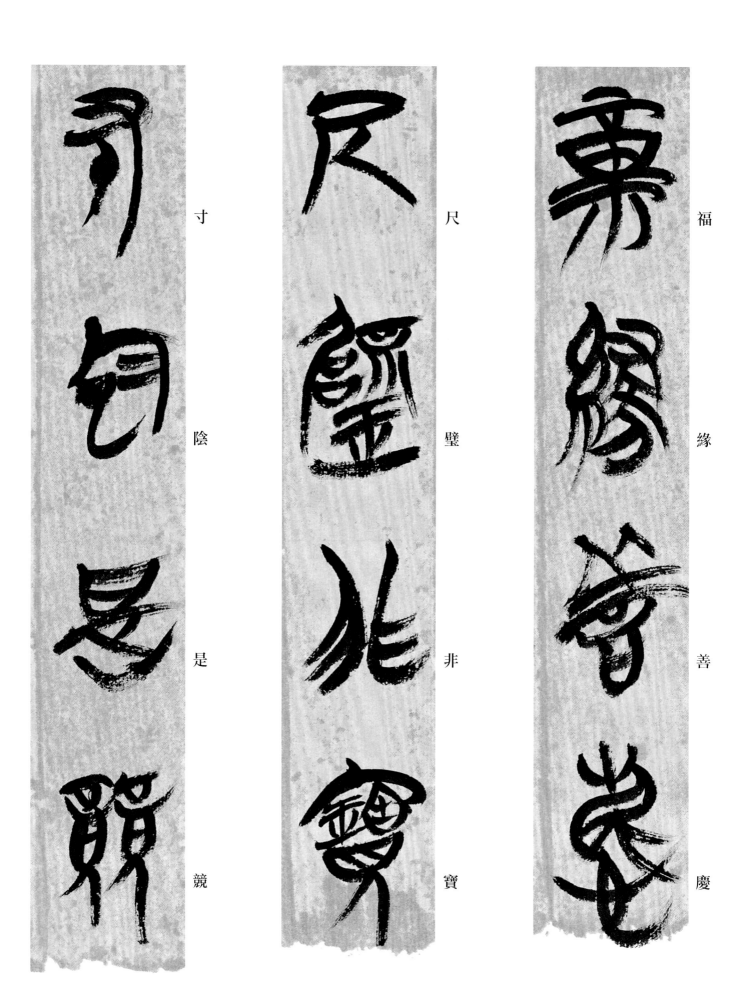

寸　陰　是　競　　尺　璧　非　寶　　福　緣　善　慶

28

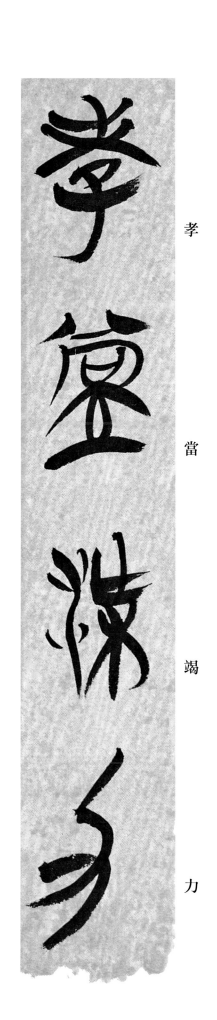

孝

當

竭

力

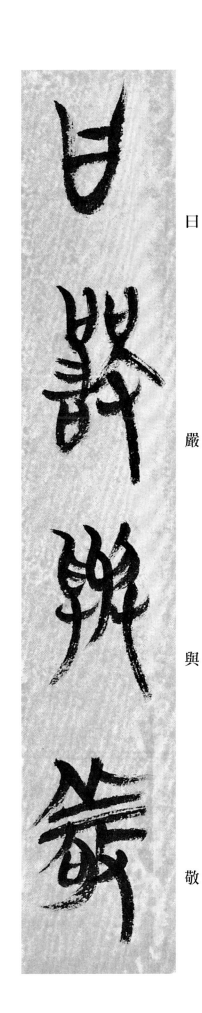

日

嚴

與

敬

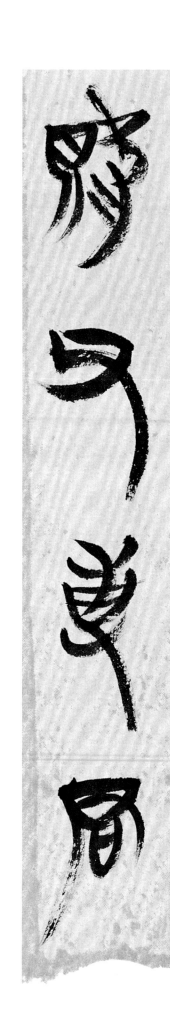

資

父

事

君

29

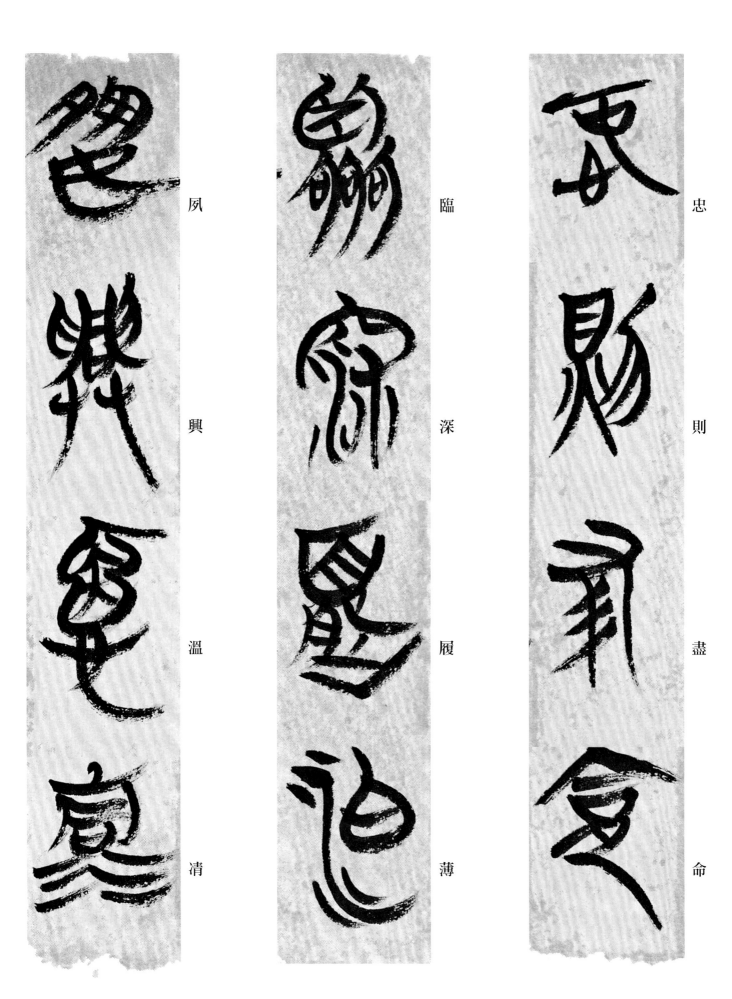

夙

興

溫

清

臨

深

履

薄

忠

則

盡

命

30

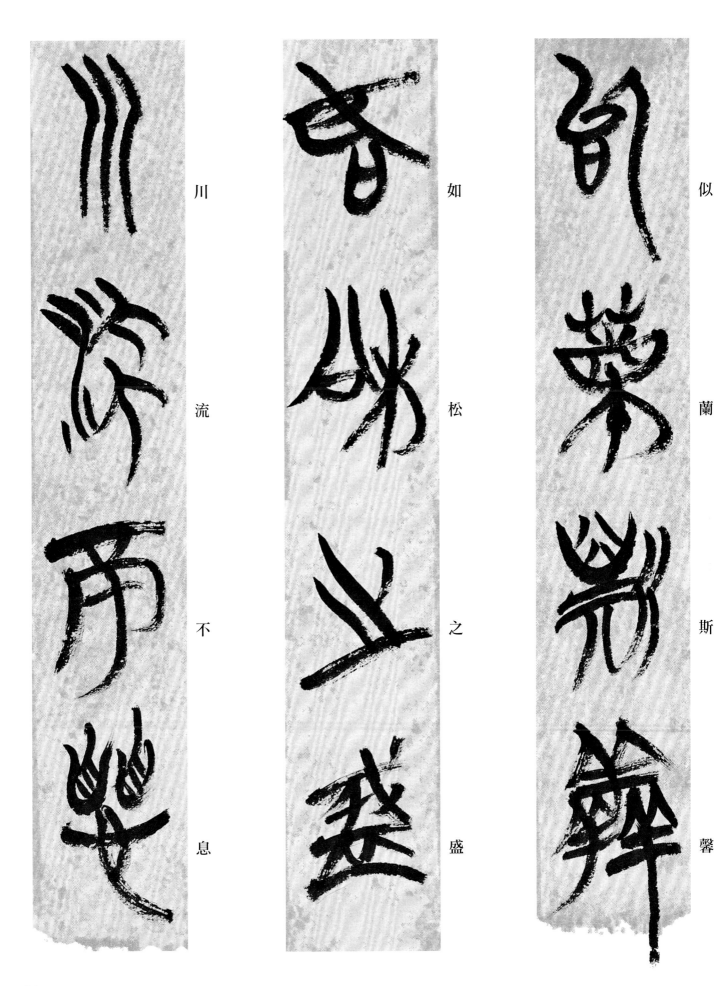

川

流

不

息

如

松

之

盛

似

蘭

斯

馨

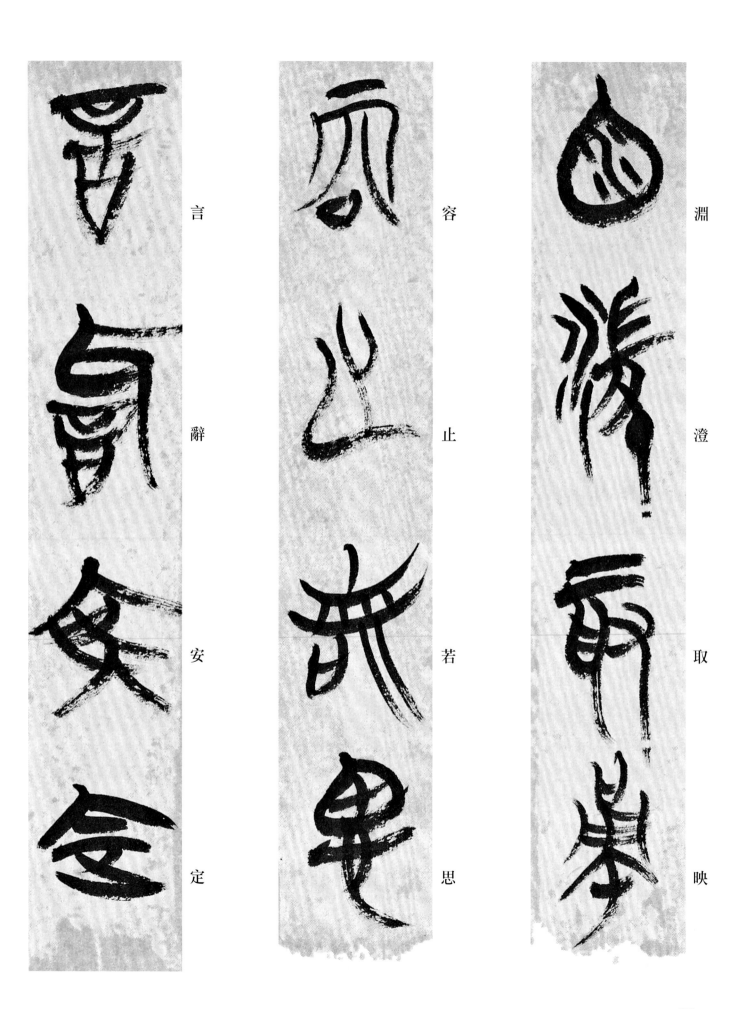

言

辭

安

定

容

止

若

思

淵

澄

取

映

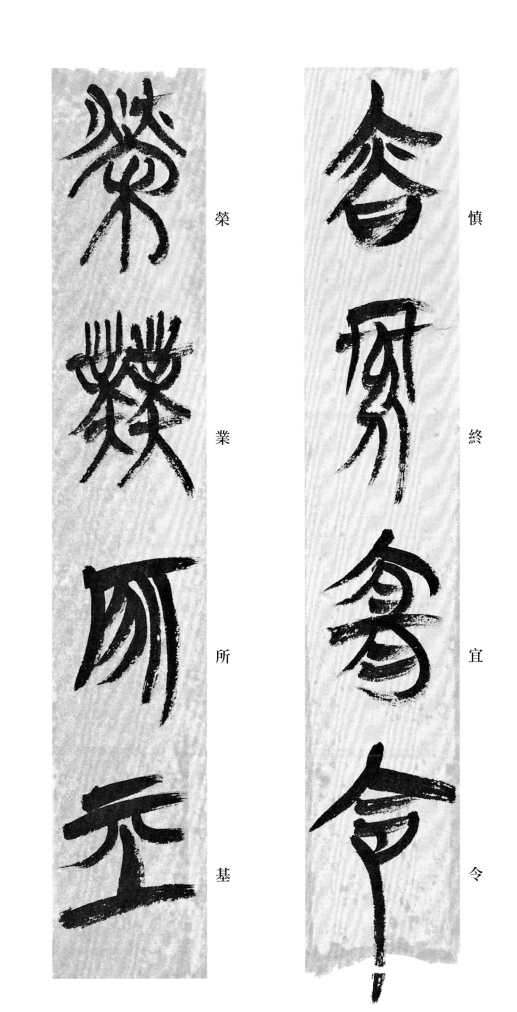
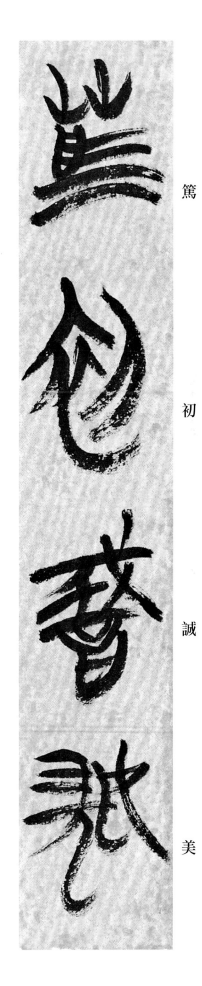

榮

業

所

基

慎

終

宜

令

篤

初

誠

美

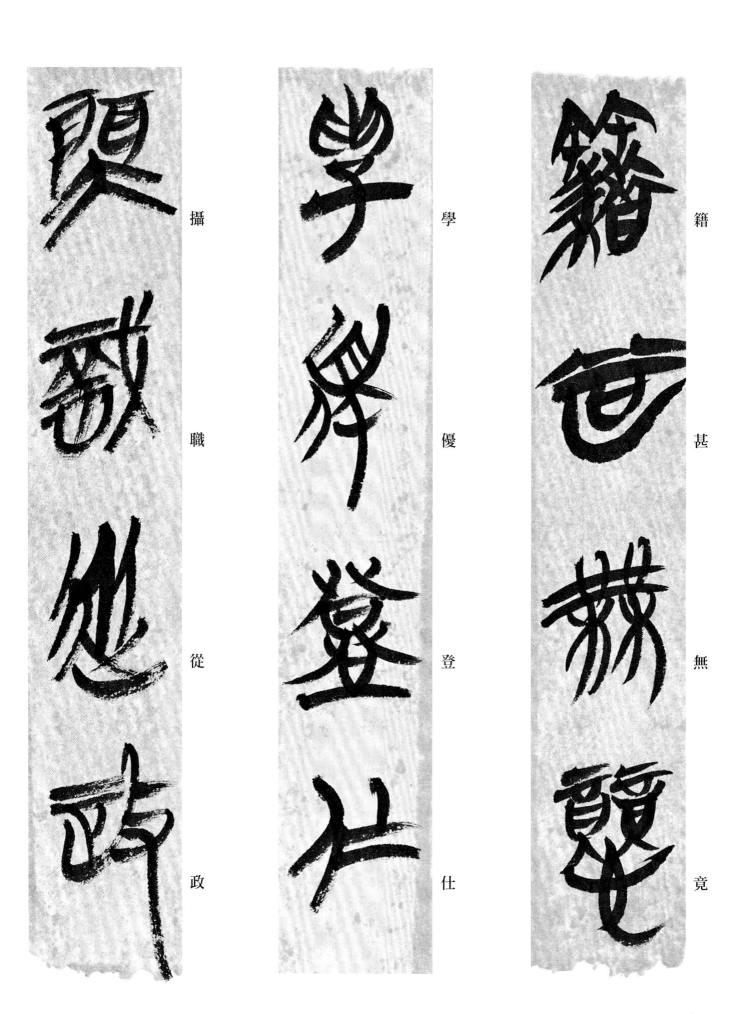

攝

職

從

政

學

優

登

仕

籍

甚

無

竟

34

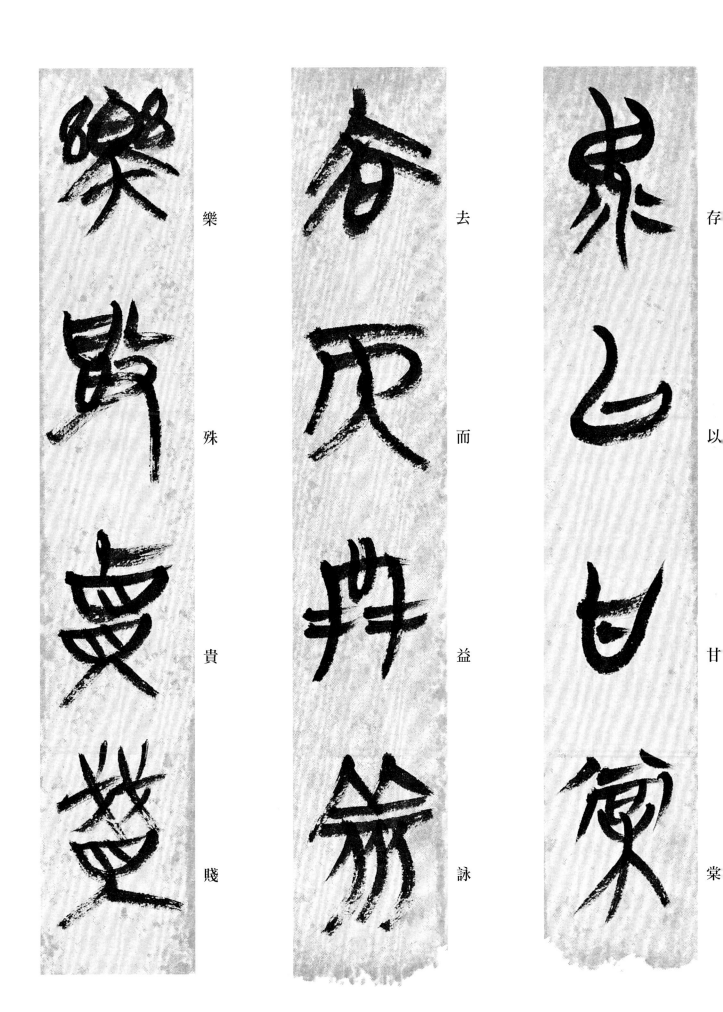

存

以

甘

棠

去

而

益

詠

樂

殊

貴

賤

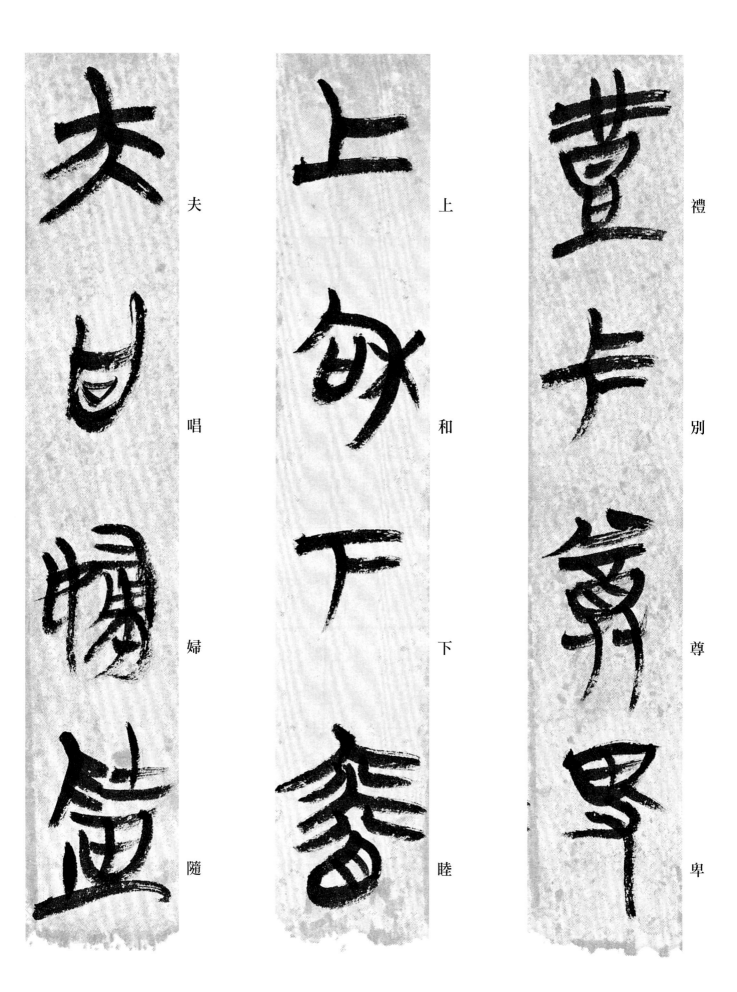

夫

唱

婦

隨

上

和

下

睦

禮

別

尊

卑

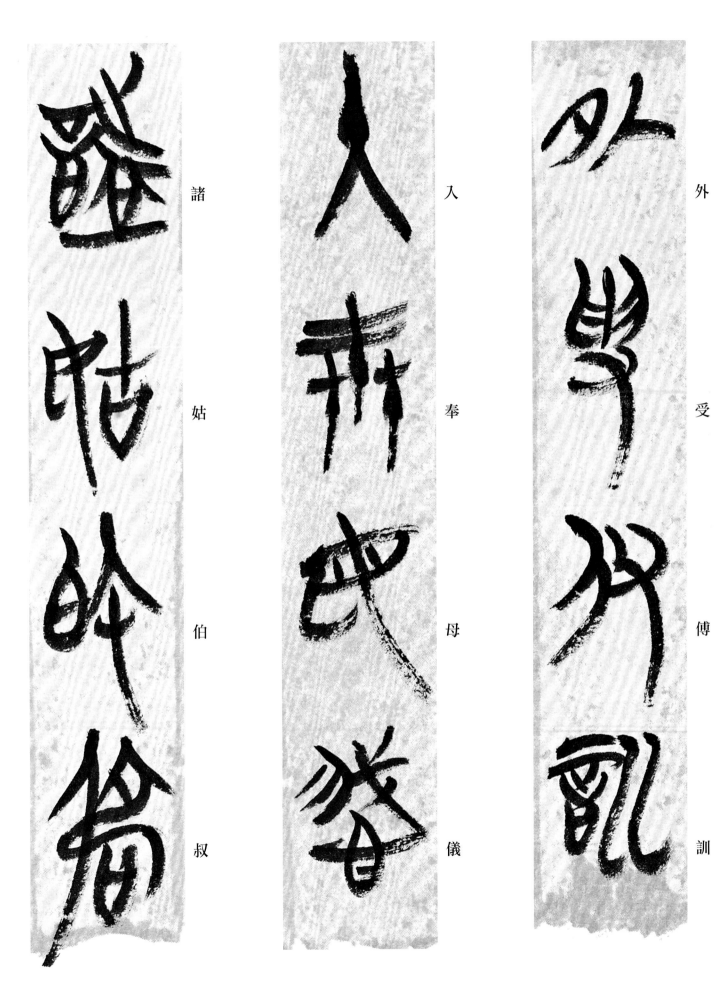

諸　姑　伯　叔

入　奉　母　儀

外　受　傅　訓

37

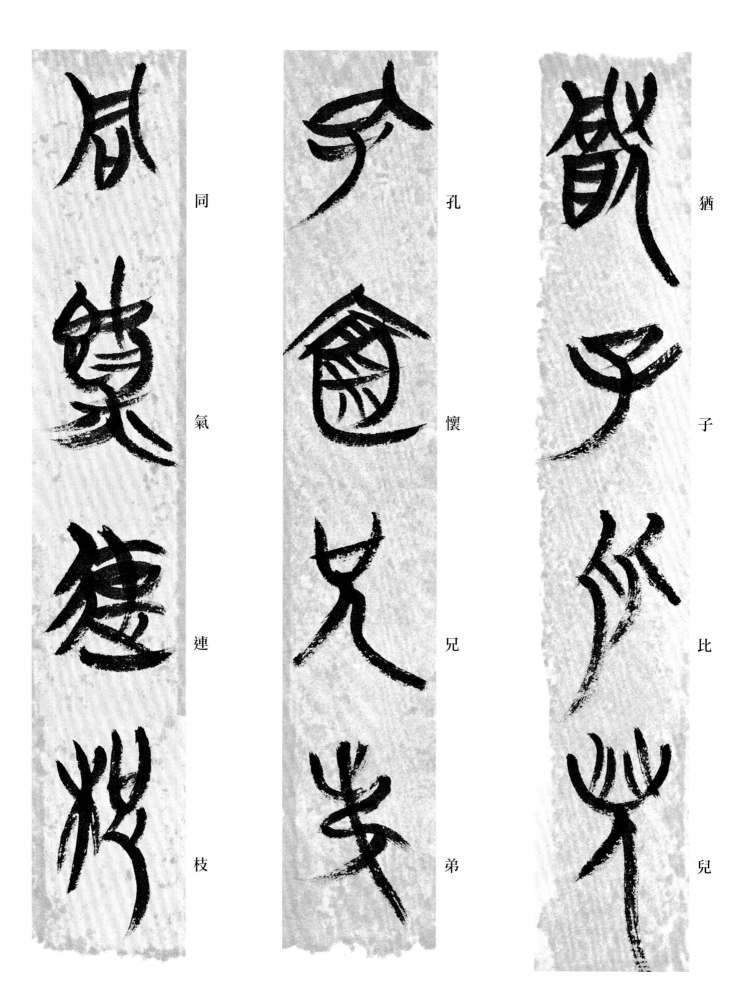

同　氣　連　枝

孔　懷　兄　弟

猶　子　比　兒

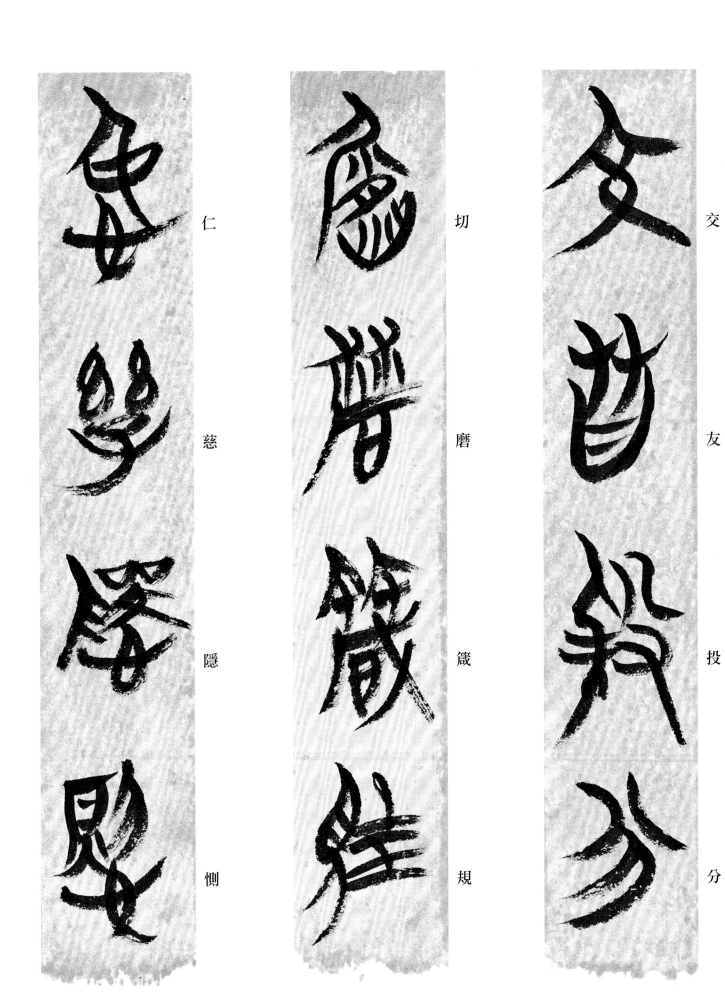

仁

慈

隱

惻

切

磨

箴

規

交

友

投

分

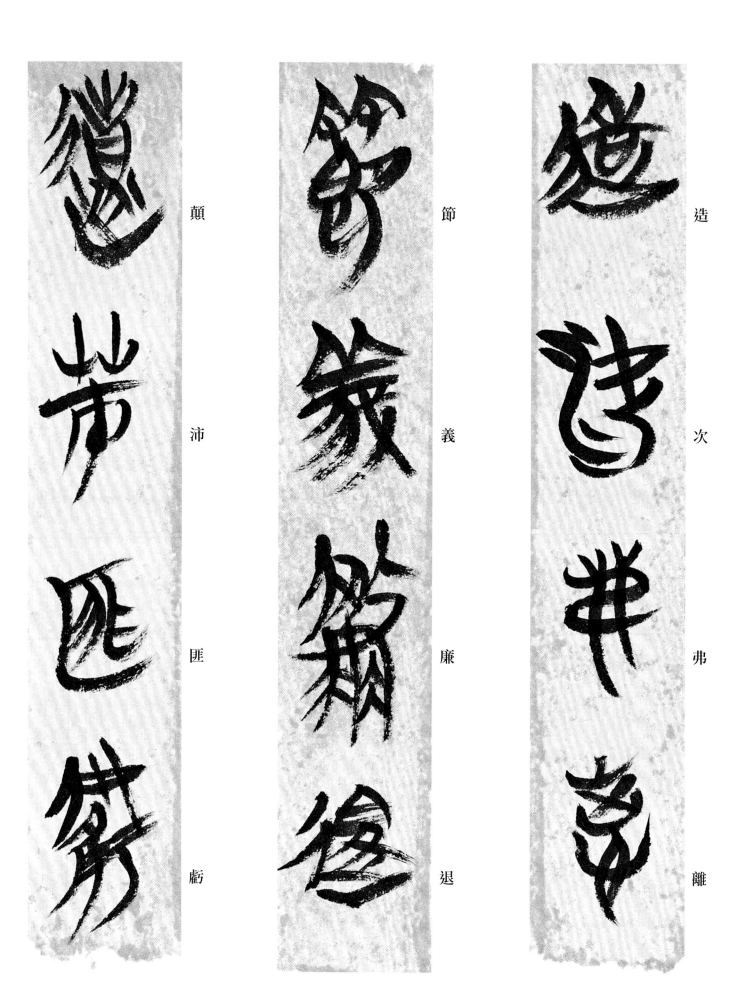

顛

沛

匪

虧

節

義

廉

退

造

次

弗

離

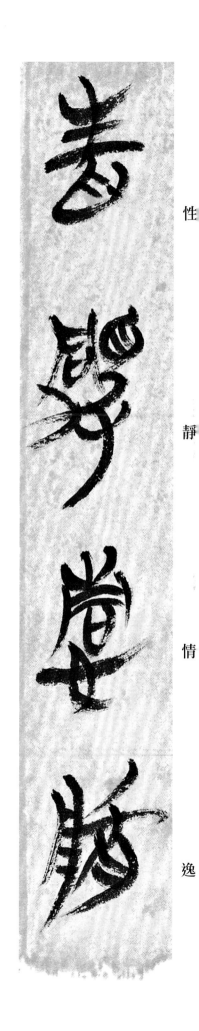性靜情逸

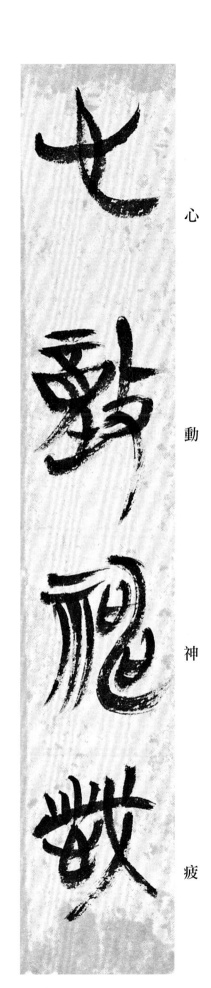心動神疲

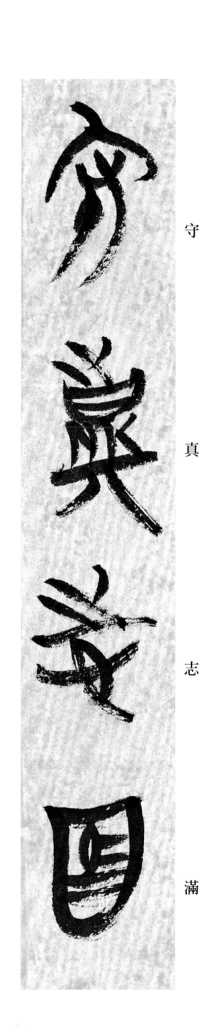守真志滿

41

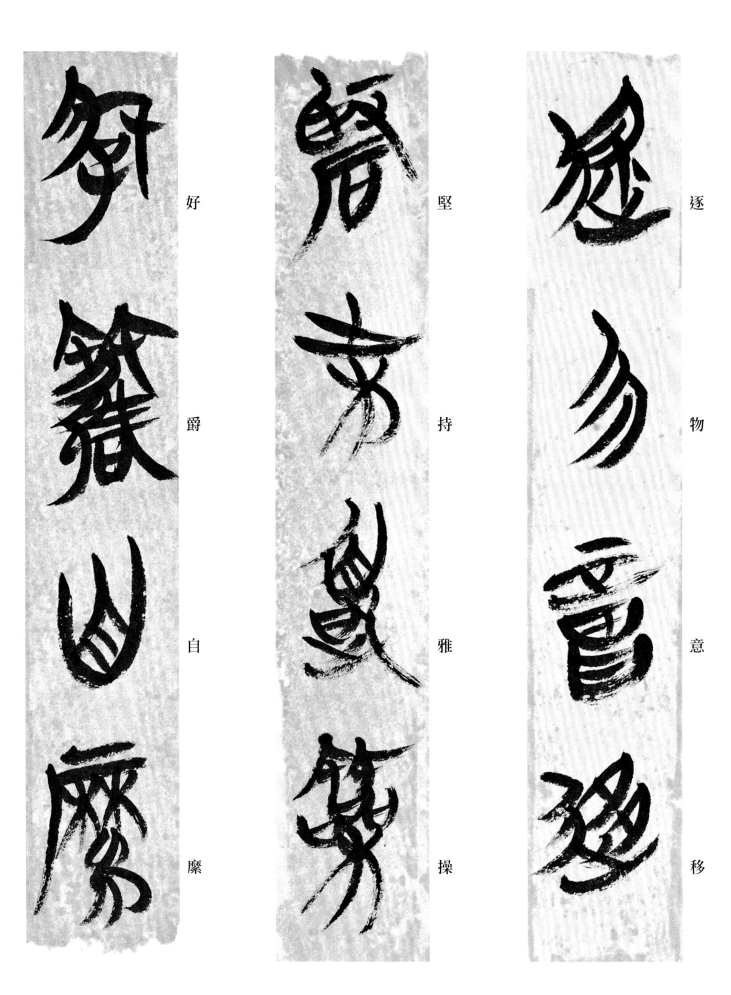

好

爵

自

縻

堅

持

雅

操

逐

物

意

移

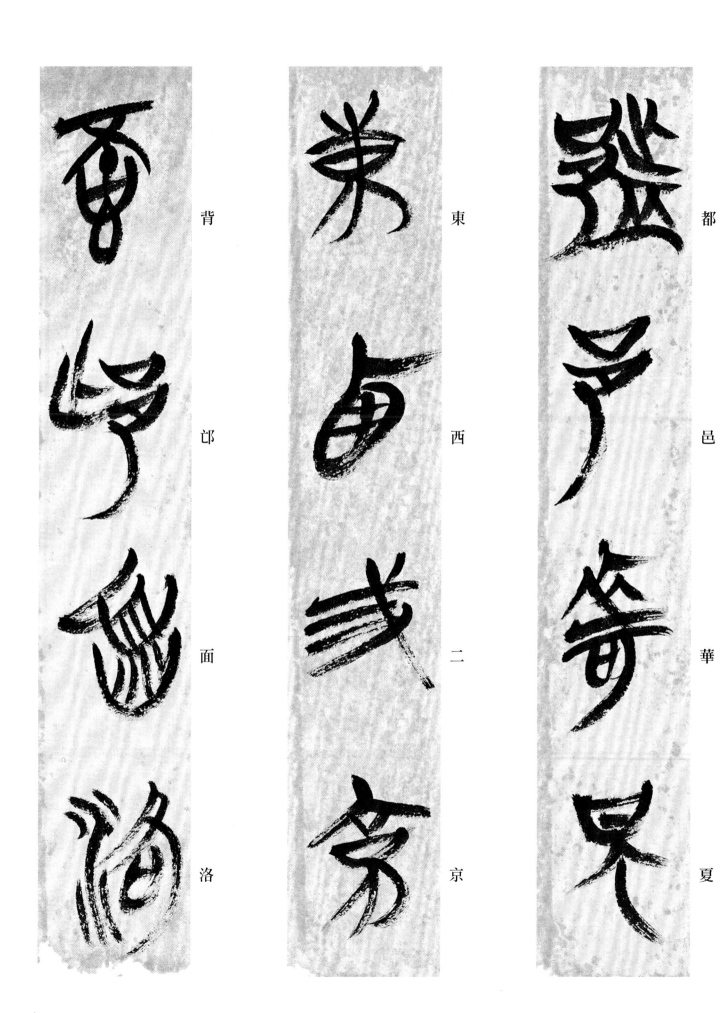

背邙面洛

東西二京

都邑華夏

43

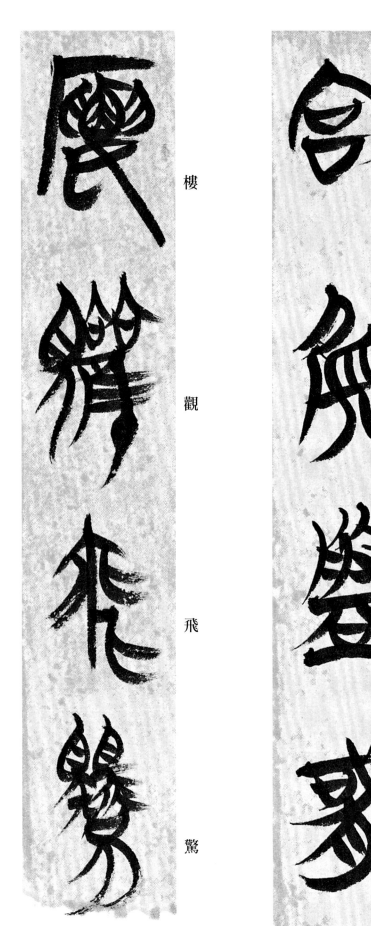

樓

觀

飛

驚

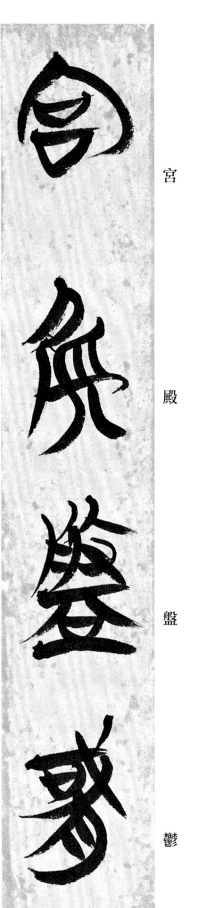

宮

殿

盤

鬱

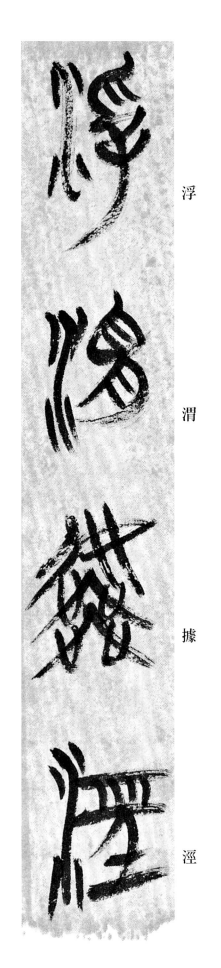

浮

渭

據

涇

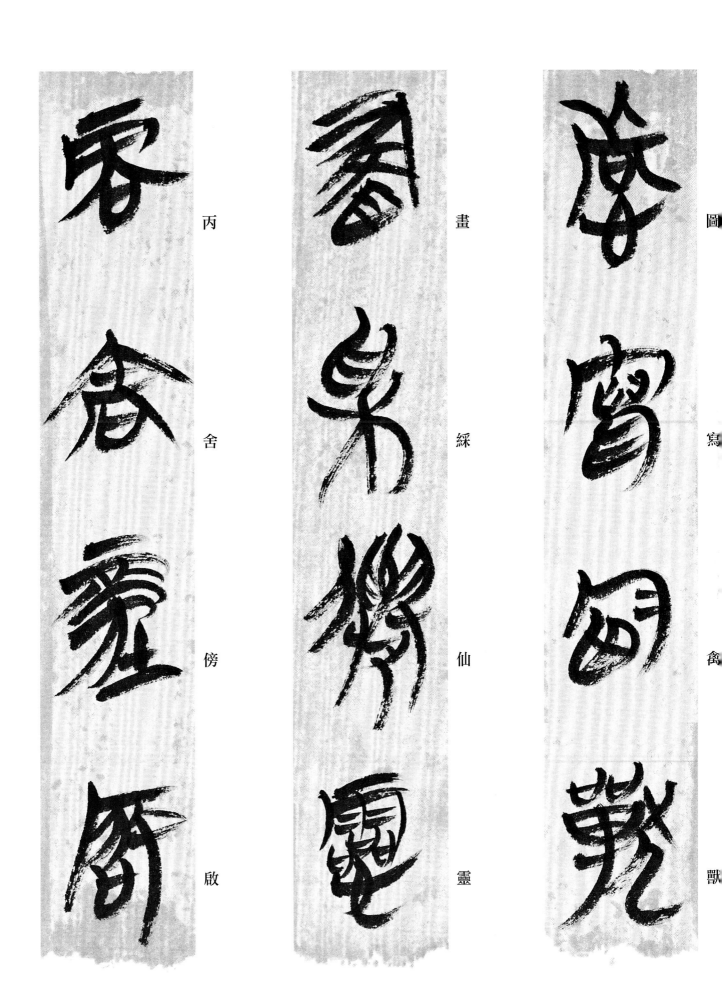

圖 寫 禽 獸

畫 綵 仙 靈

丙 舍 傍 啟

鼓　瑟　吹　笙

肆　筵　設　席

甲　帳　對　楹

46

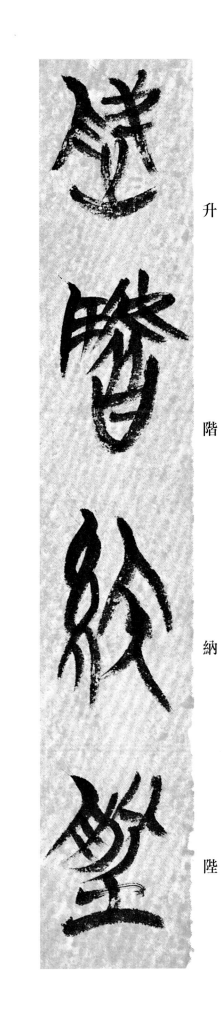
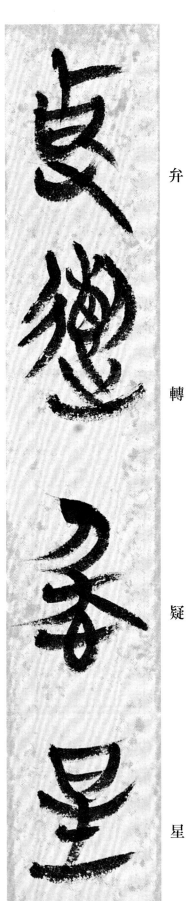
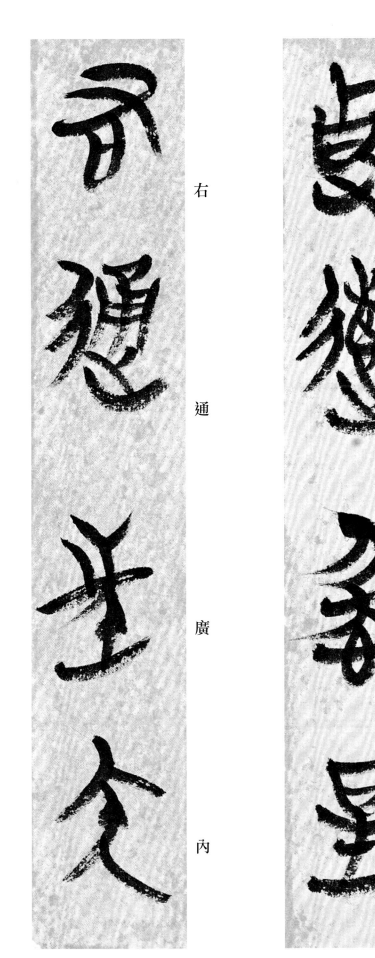

升 階 納 陛

弁 轉 疑 星

右 通 廣 內

47

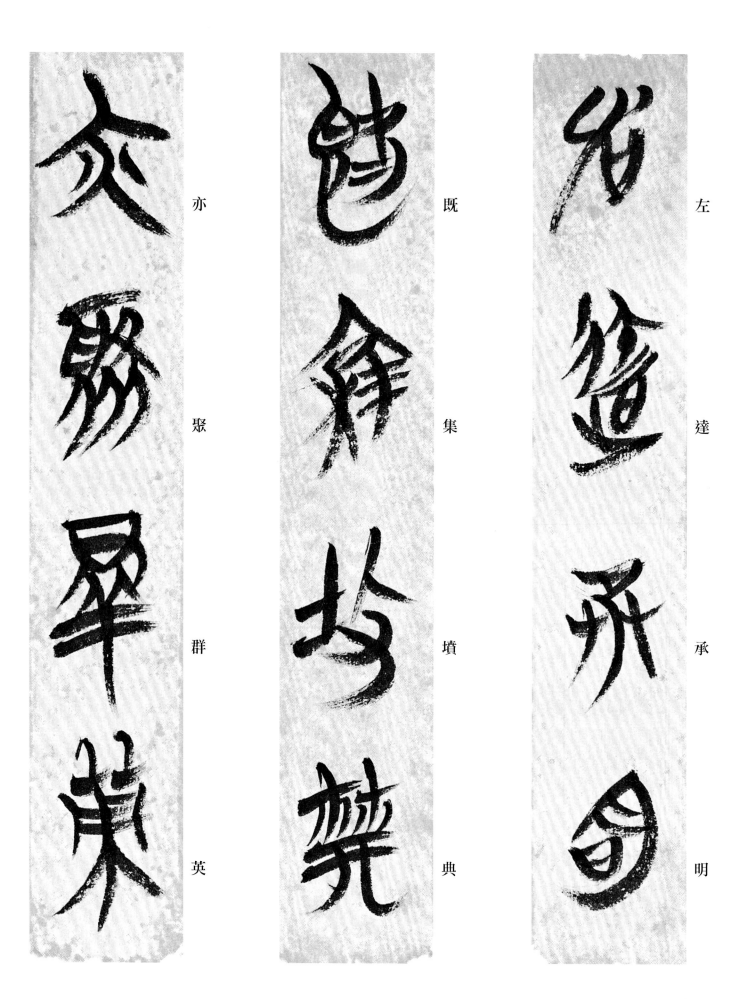

亦聚群英

既集墳典

左達承明

48

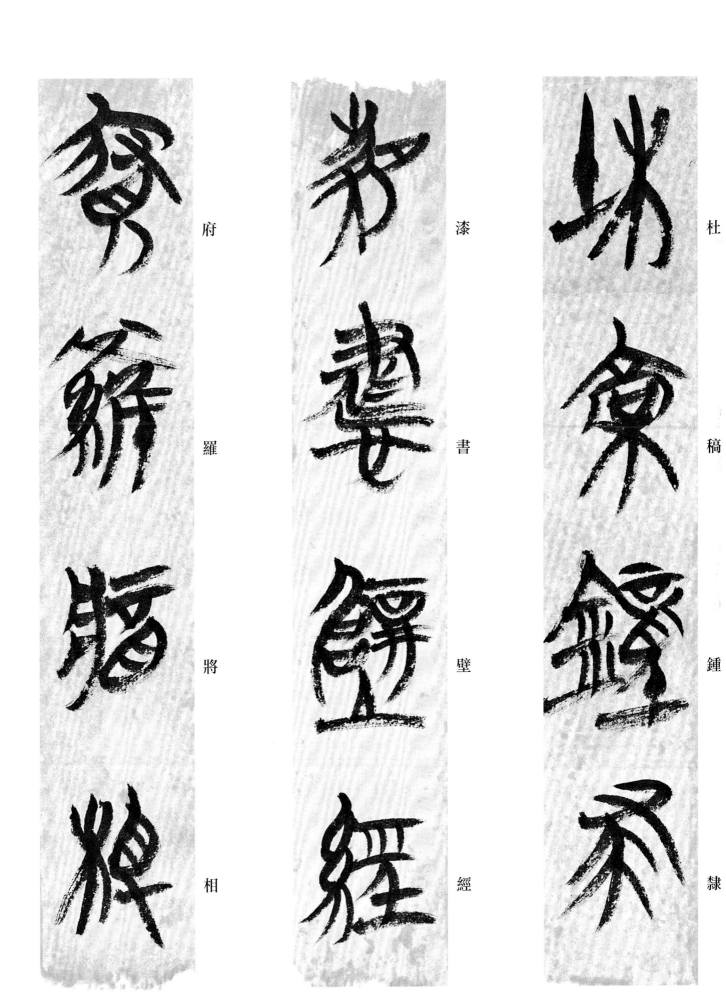

府　羅　將　相

漆　書　壁　經

杜　稿　鍾　隸

49

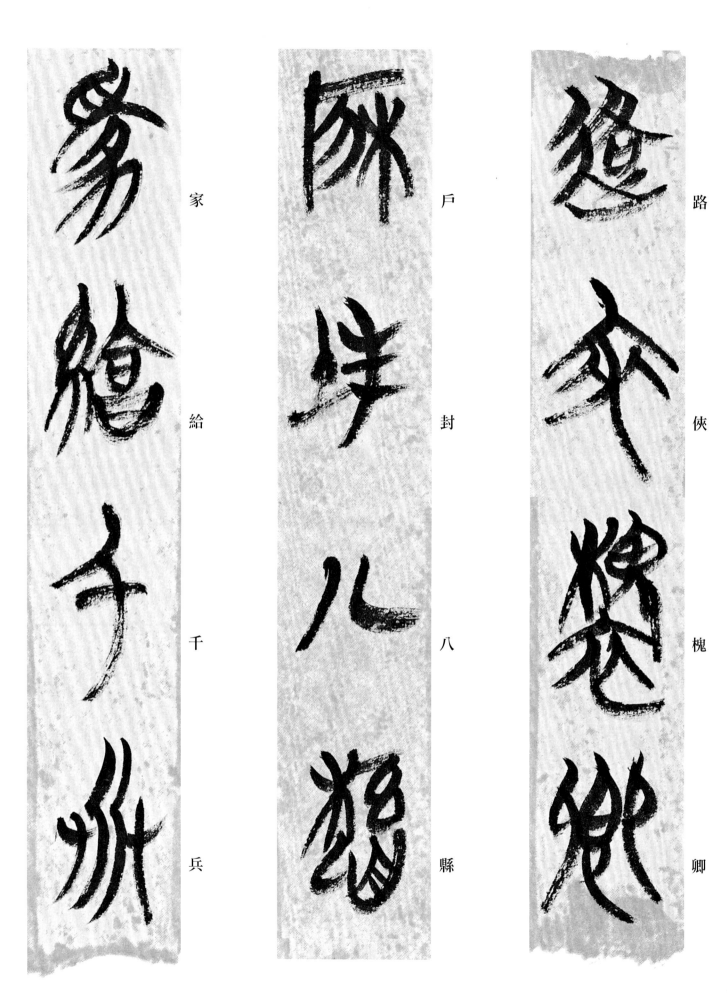

家　給　千　兵

戶　封　八　縣

路　俠　槐　卿

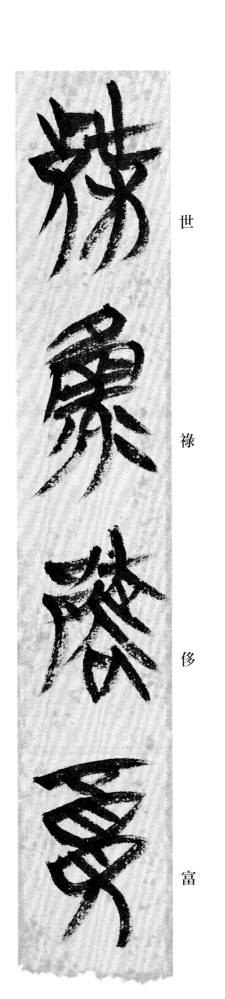

世
祿
侈
富

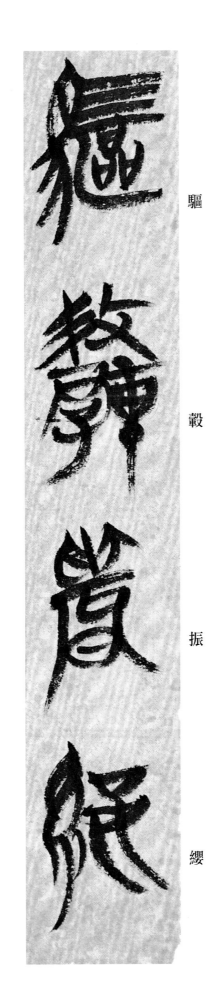

驅
轂
振
纓

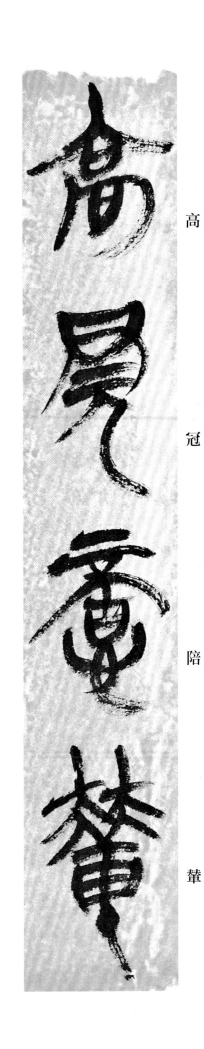

高
冠
陪
輦

51

車 駕 肥 輕

策 功 茂 實

勒 碑 刻 銘

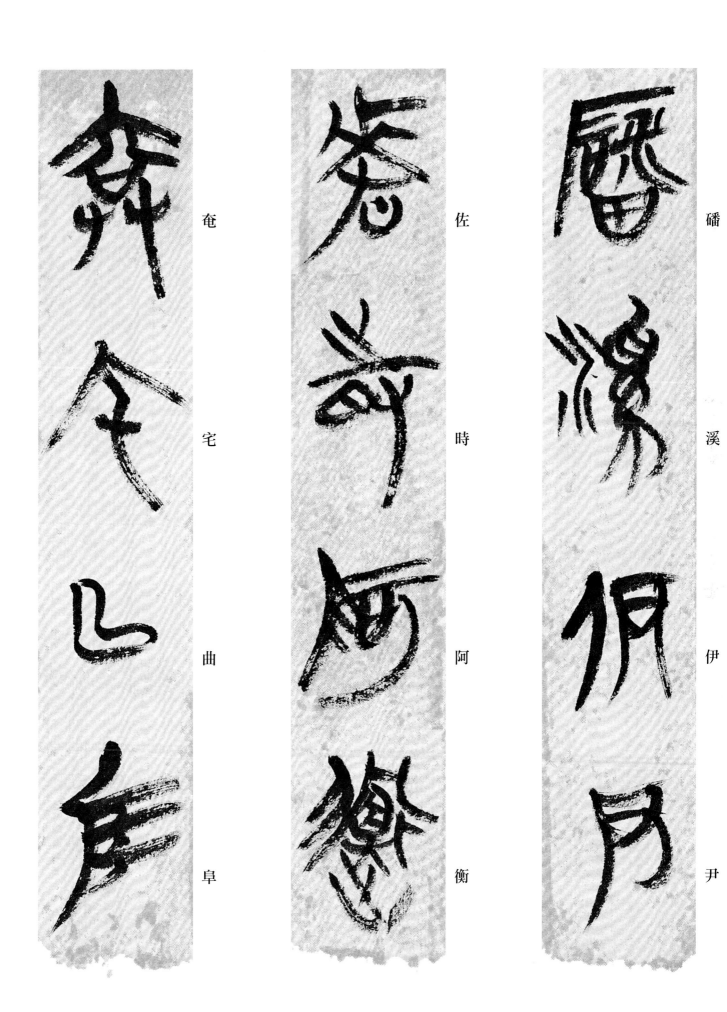

奄宅曲阜

佐時阿衡

磻溪伊尹

53

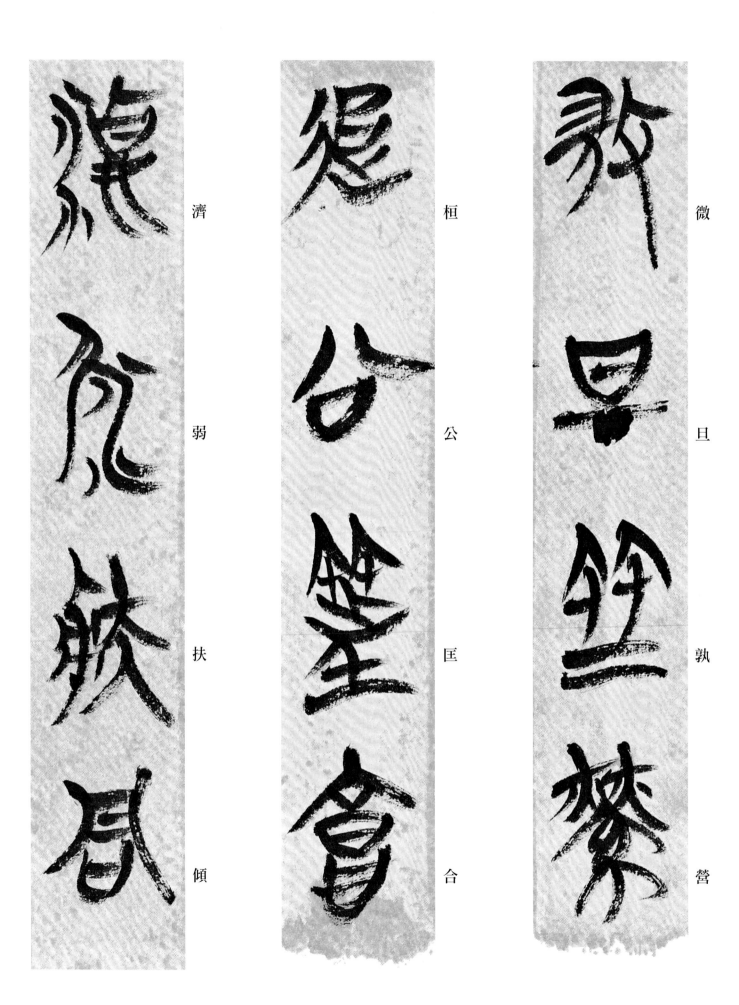

濟　弱　扶　傾

桓　公　匡　合

微　旦　孰　營

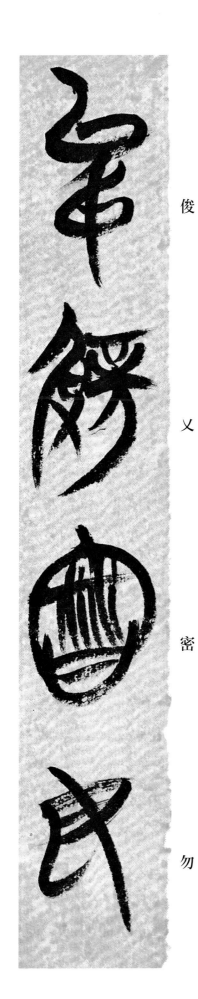

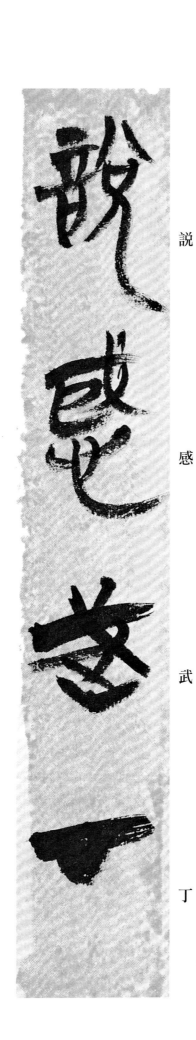

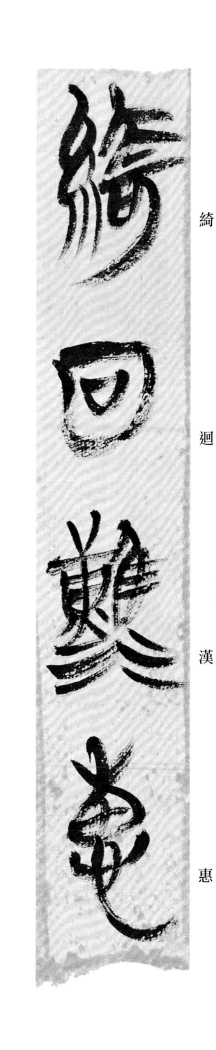

俊　又　密　勿

說　感　武　丁

綺　迴　漢　惠

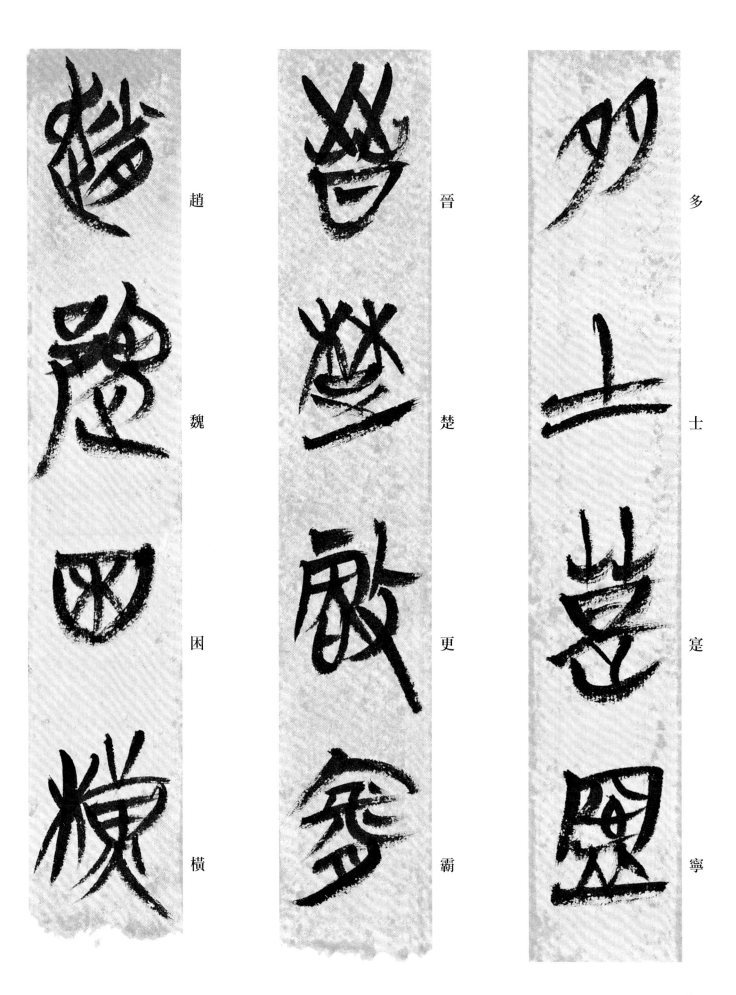

趙　魏　困　橫

晉　楚　更　霸

多　士　寔　寧

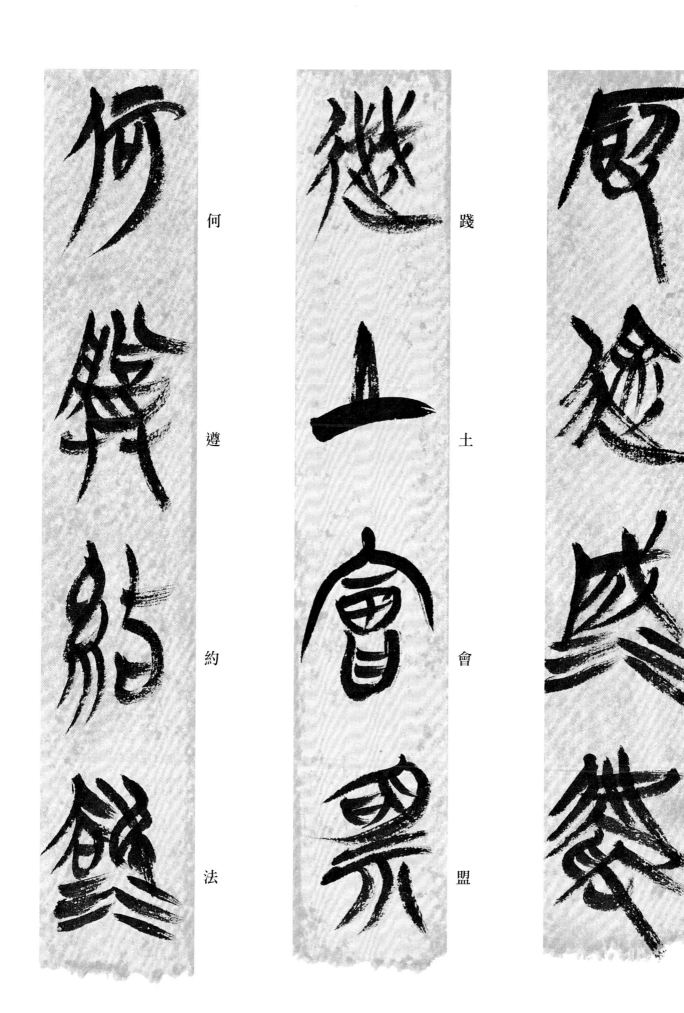

何　何

遵

約

法

踐

土

會

盟

假

途

滅

虢

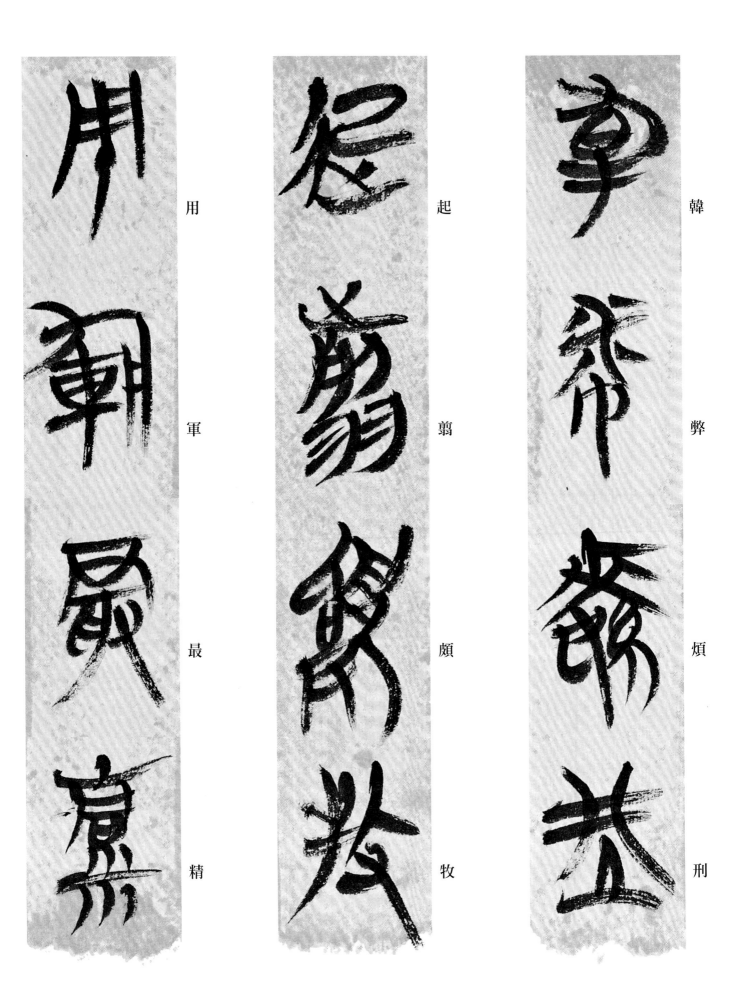

用　軍　最　精

起　翦　頗　牧

韓　弊　煩　刑

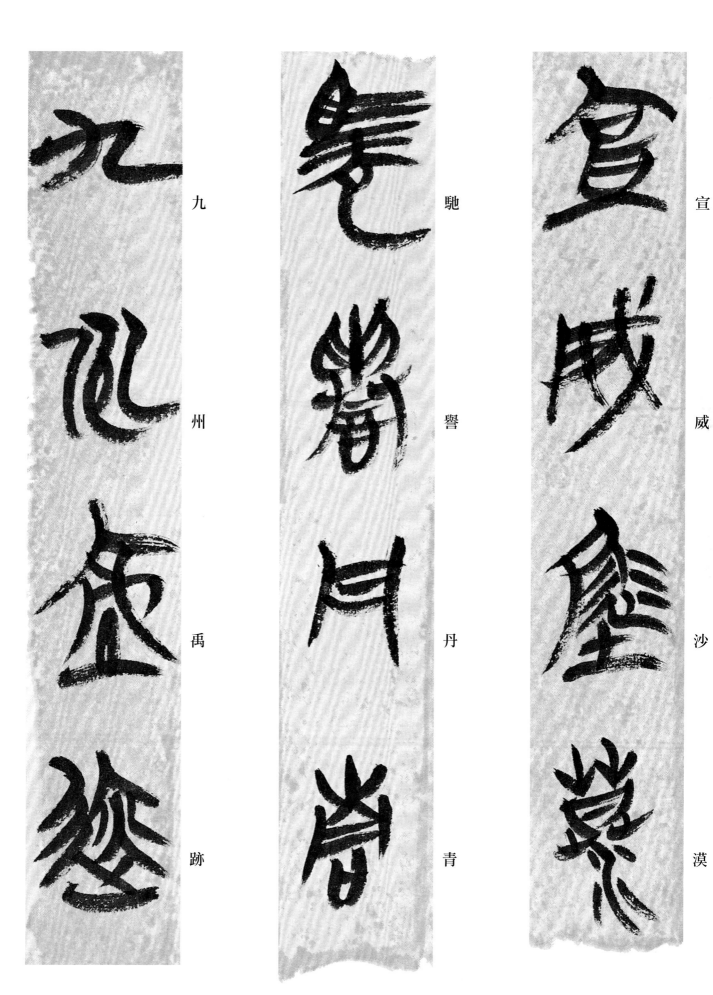

九

州

禹

跡

馳

譽

丹

青

宣

威

沙

漠

59

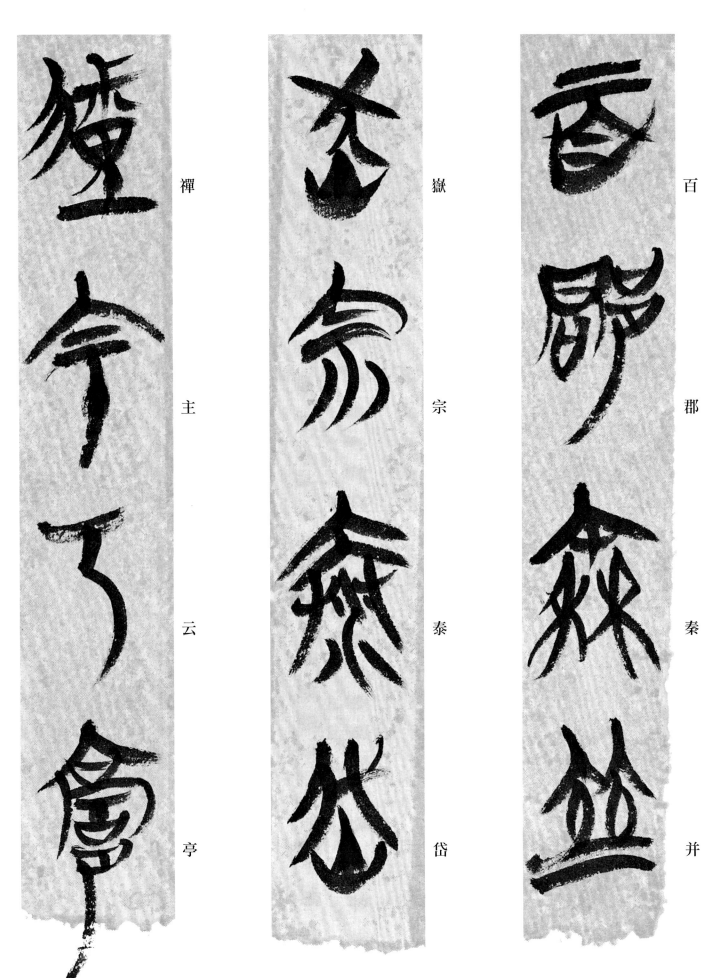

禪主云亭

嶽宗泰岱

百郡秦并

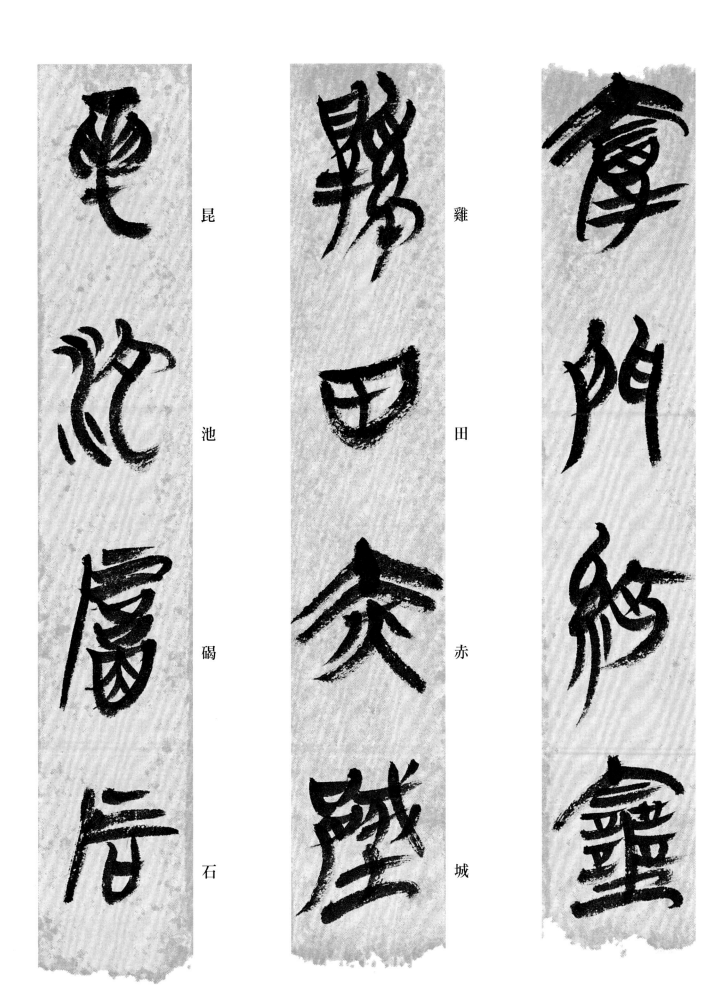

昆 池 碣 石

雞 田 赤 城

雁 門 紫 塞

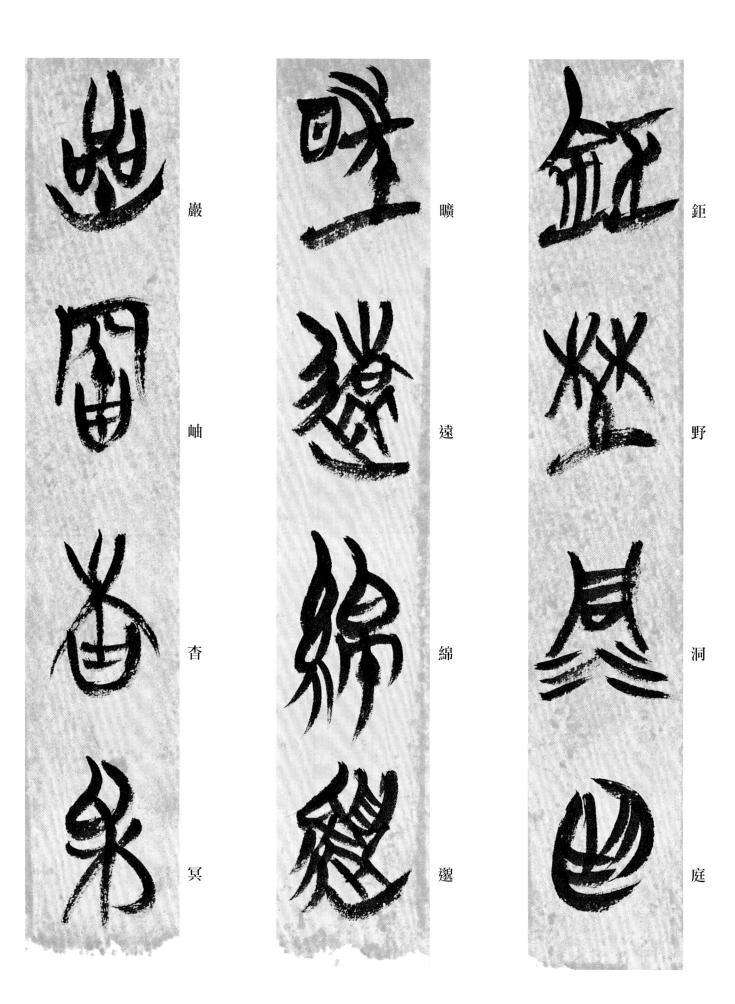

嚴

岫

杳

冥

曠

遠

綿

邈

鉅

野

洞

庭

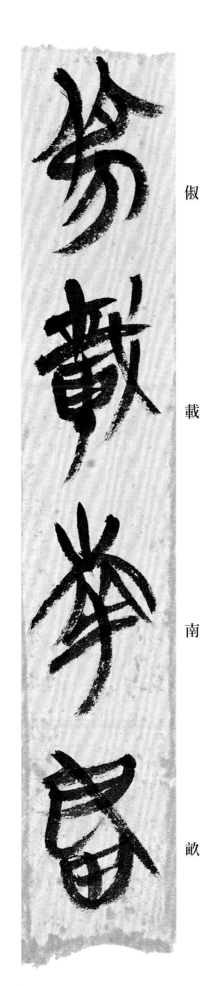

俶

載

南

畝

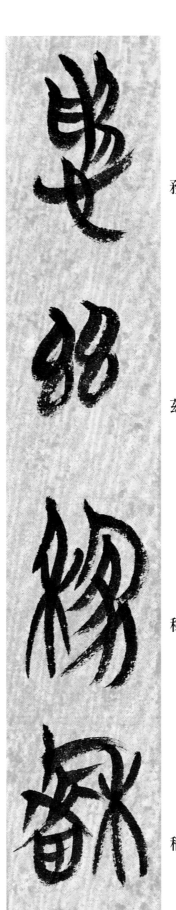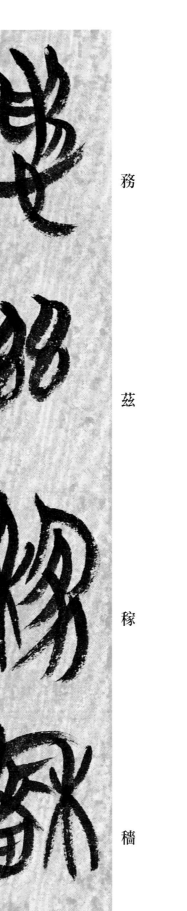

務

茲

稼

穡

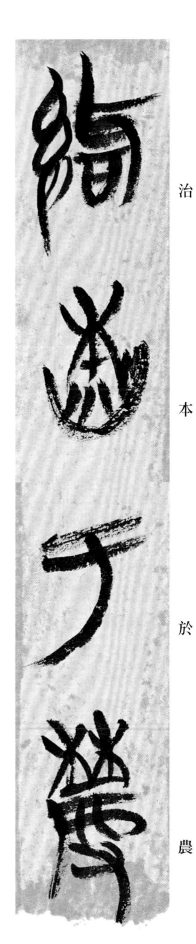

治

本

於

農

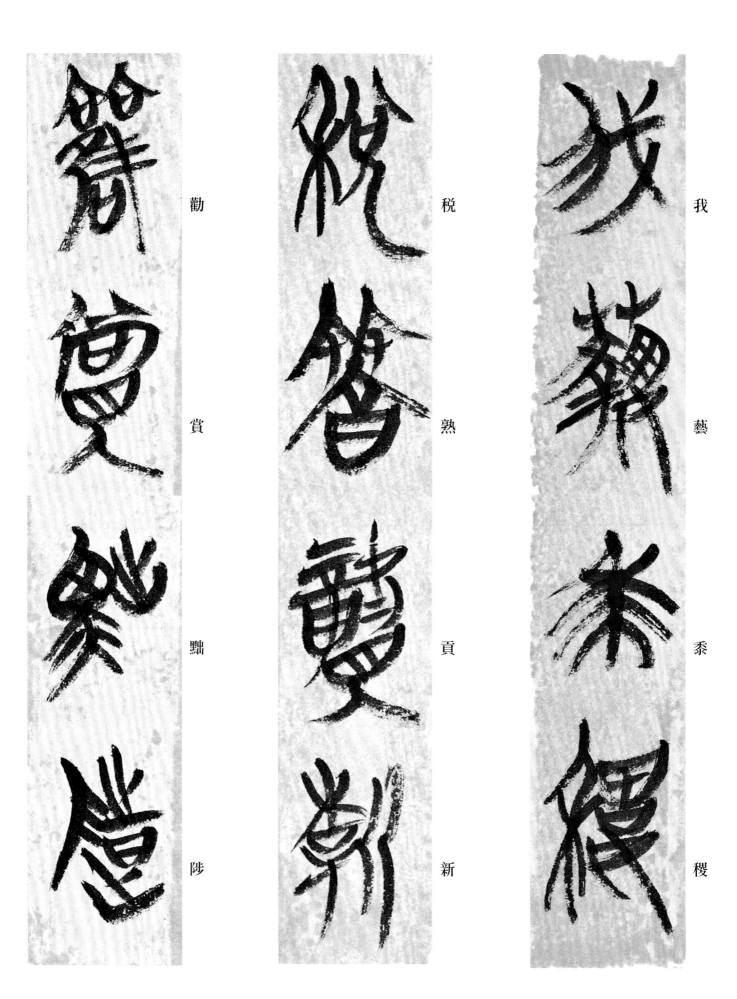

勸

賞

黜

陟

稅

熟

貢

新

我

藝

黍

稷

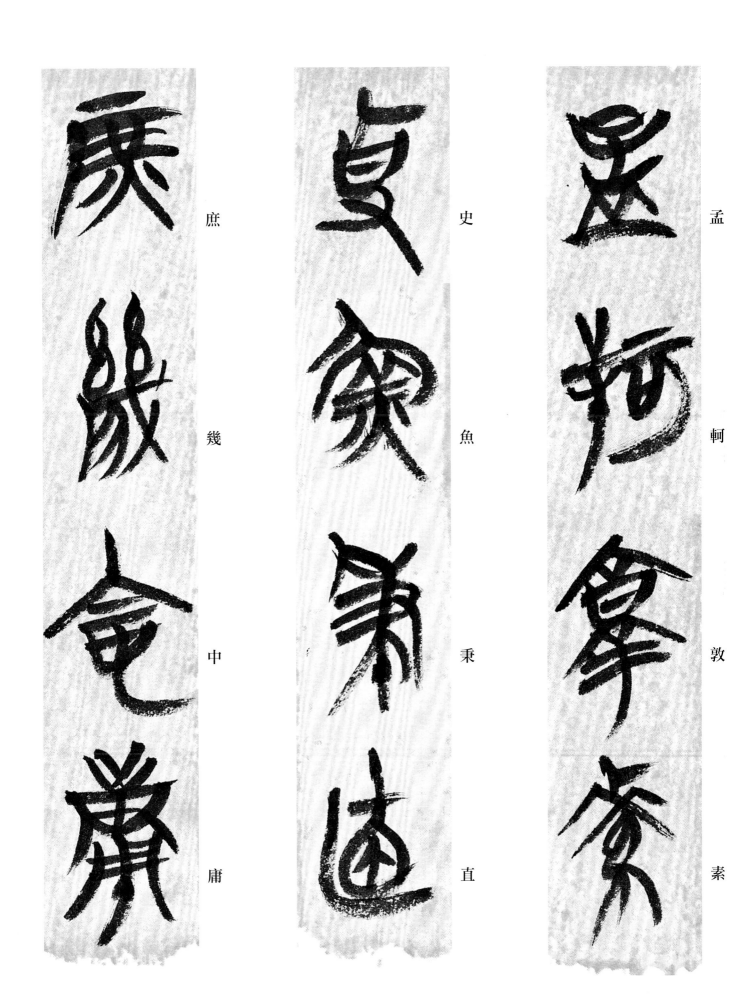

庶

幾

中

庸

史

魚

秉

直

孟

軻

敦

素

65

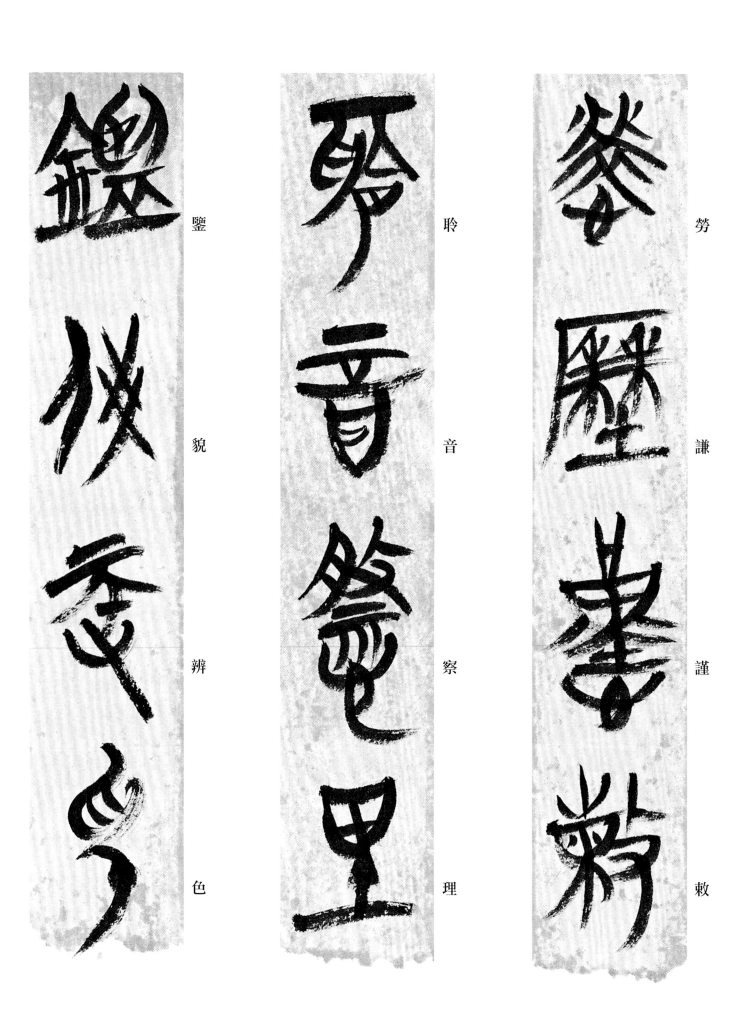

鑒　貌　辨　色

聆　音　察　理

勞　謙　謹　敕

66

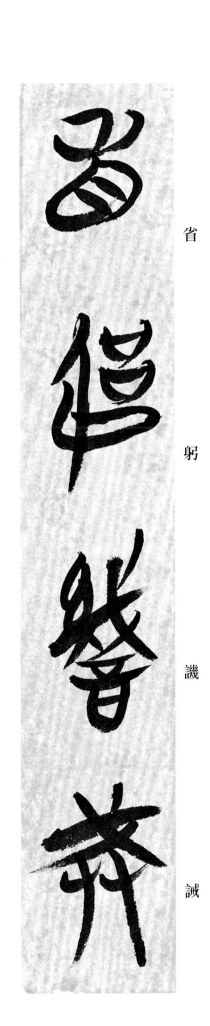

省

躬

譏

誡

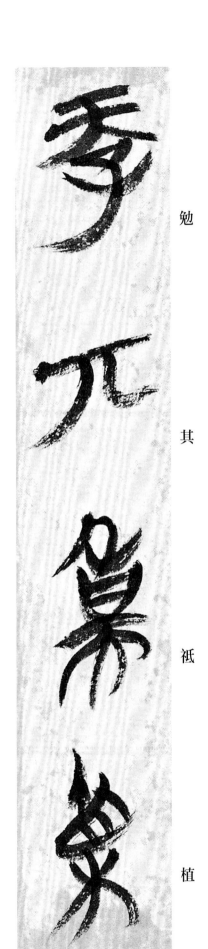

勉

其

祗

植

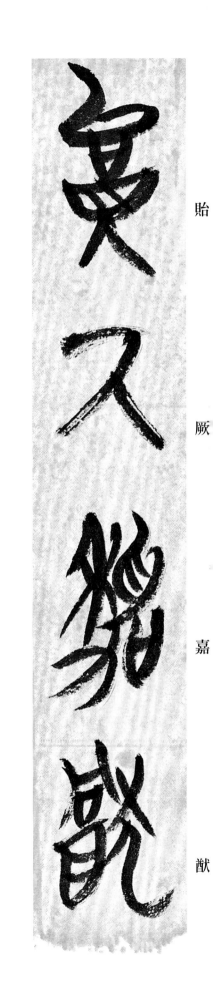

貽

厥

嘉

猷

67

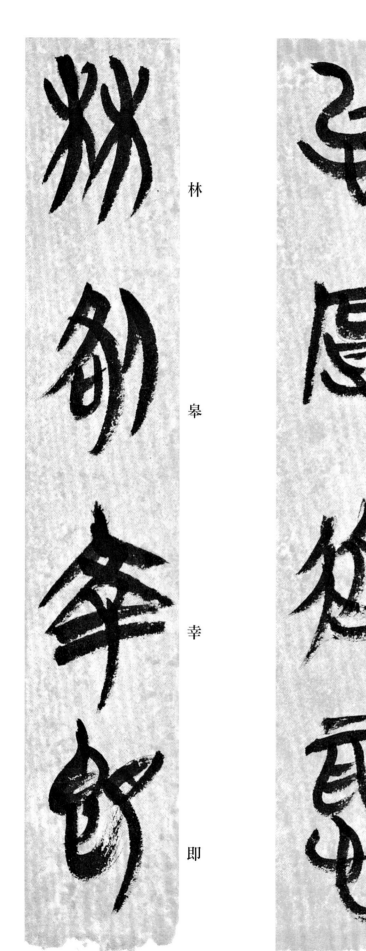

林

皋

幸

即

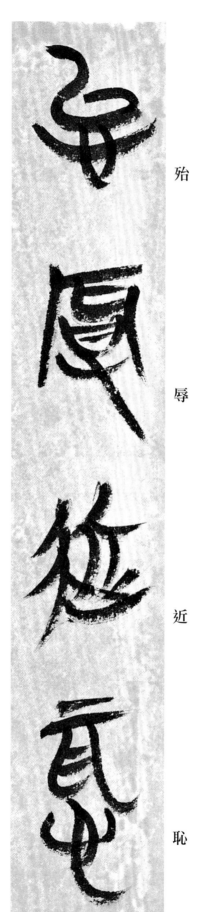

殆

辱

近

恥

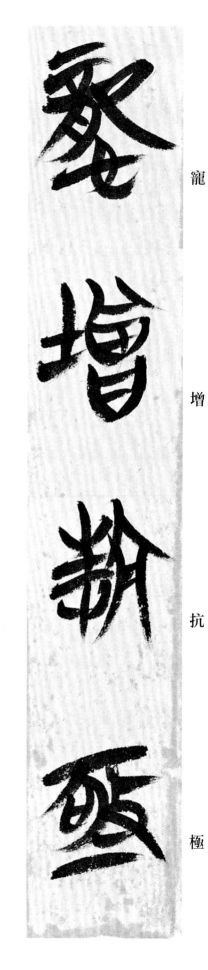

寵

增

抗

極

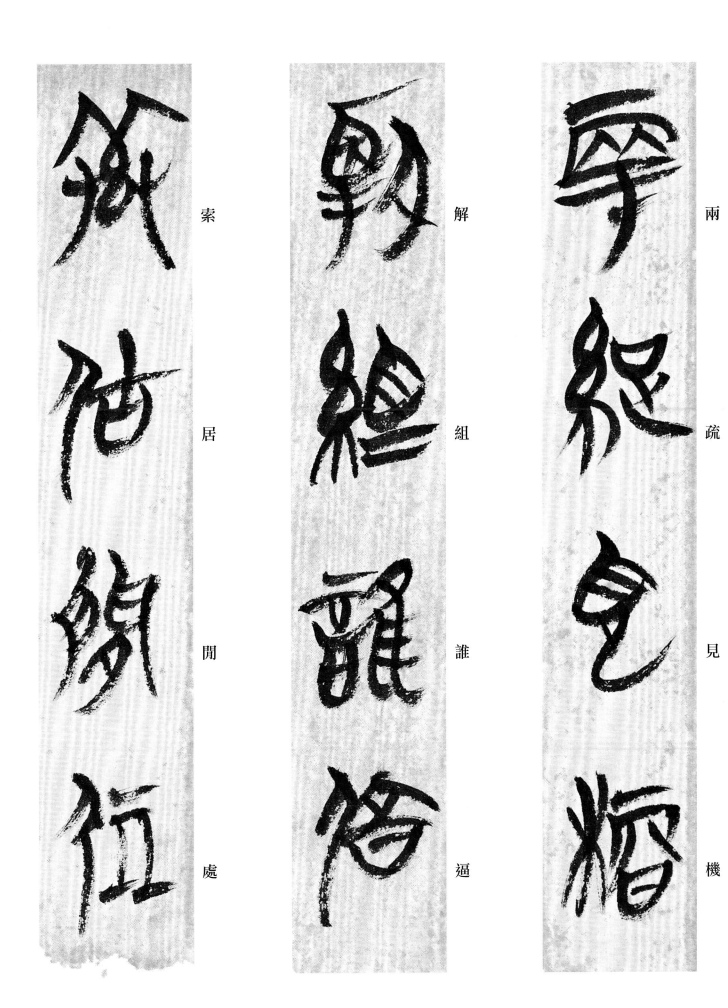

索　居　閒　處

解　組　誰　逼

兩　疏　見　機

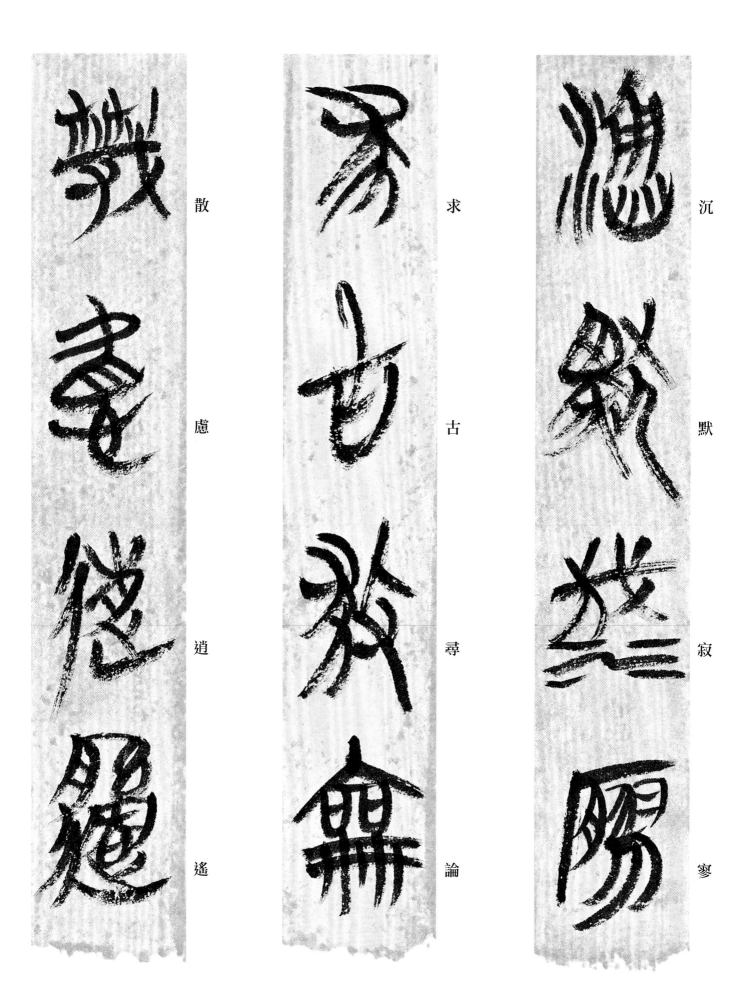

散　慮　逍　遙

求　古　尋　論

沉　默　寂　寥

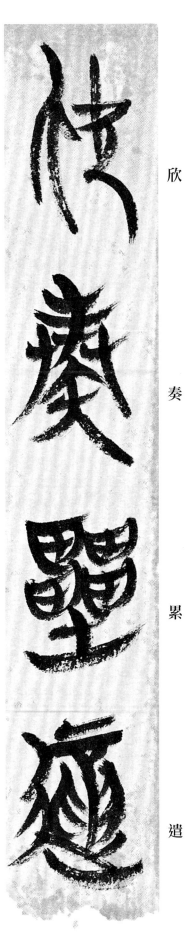

欣

奏

累

遣

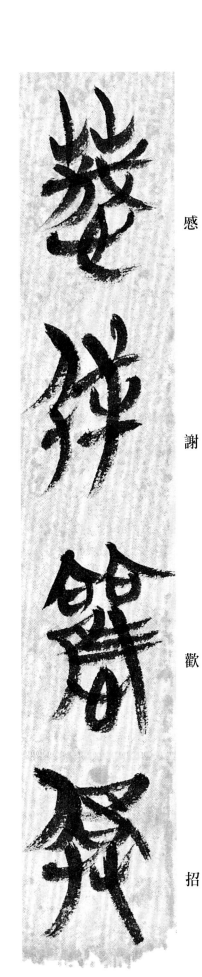

感

謝

歡

招

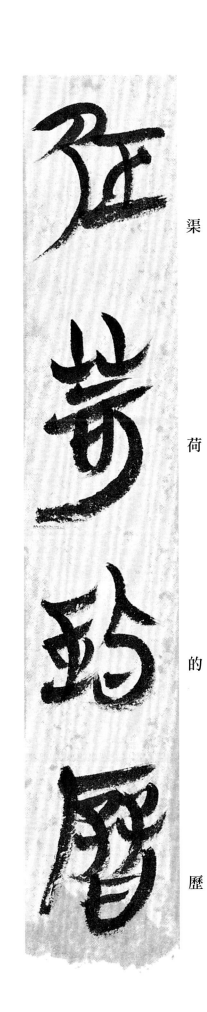

渠

荷

的

歷

71

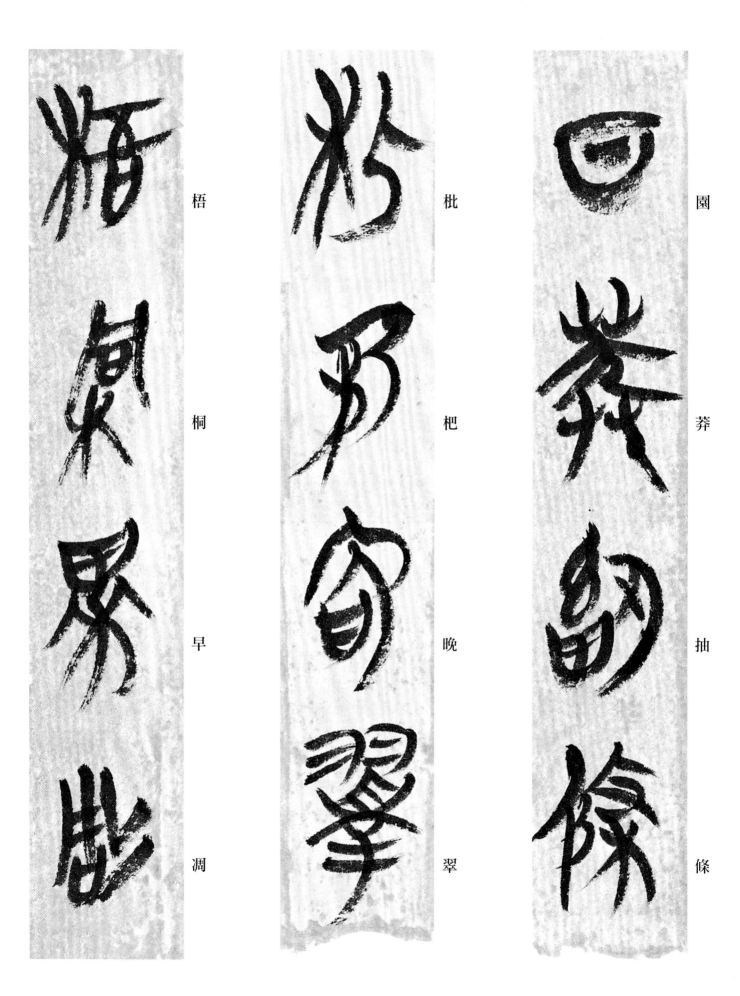

梧

桐

早

凋

枇

杷

晚

翠

園

莽

抽

條

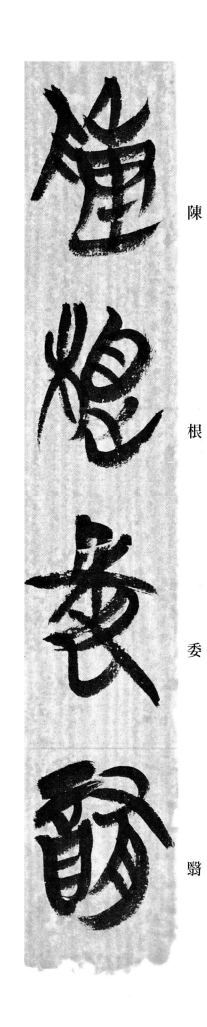

陳

根

委

翳

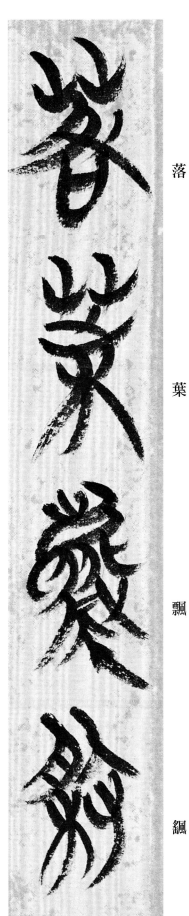

落

葉

飄

飄

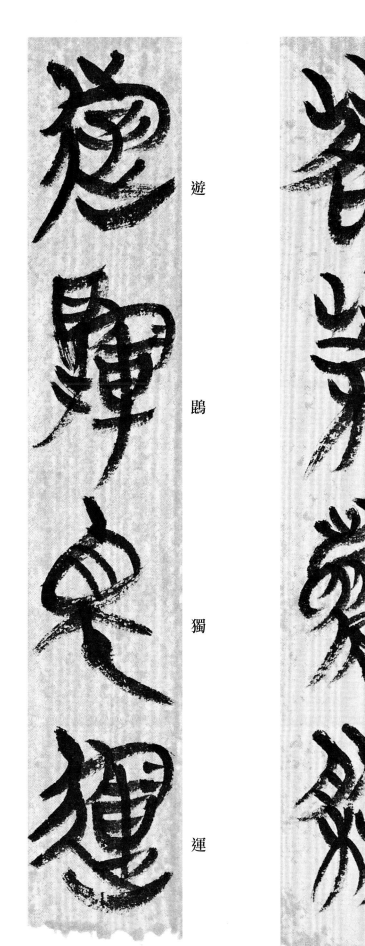

遊

鵾

獨

運

73

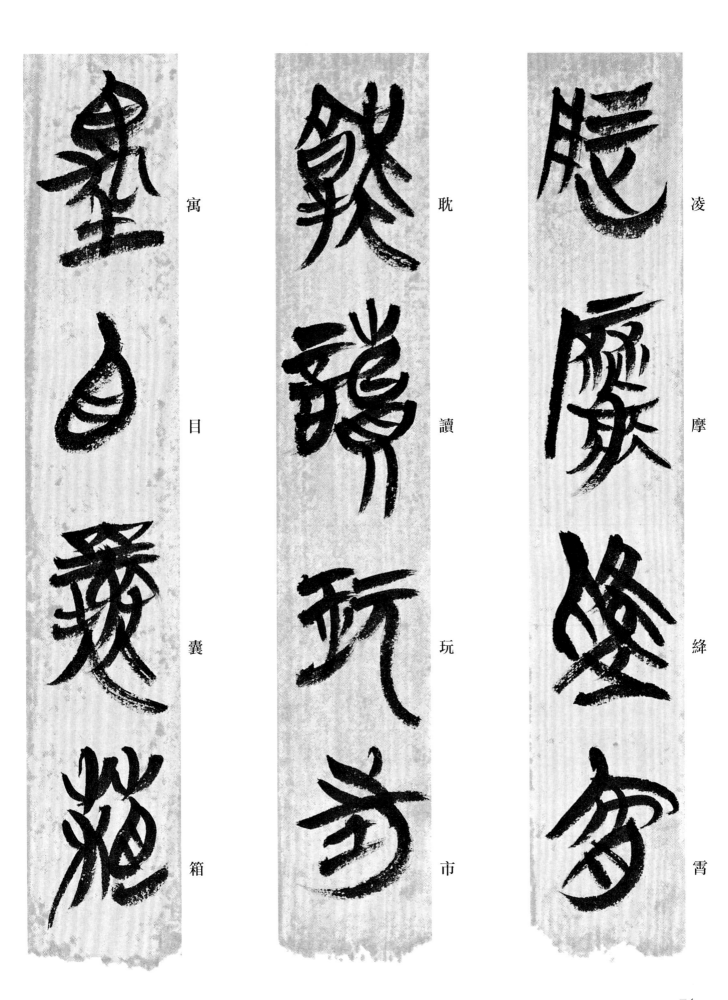

凌摩絳霄

耽讀玩市

寓目囊箱

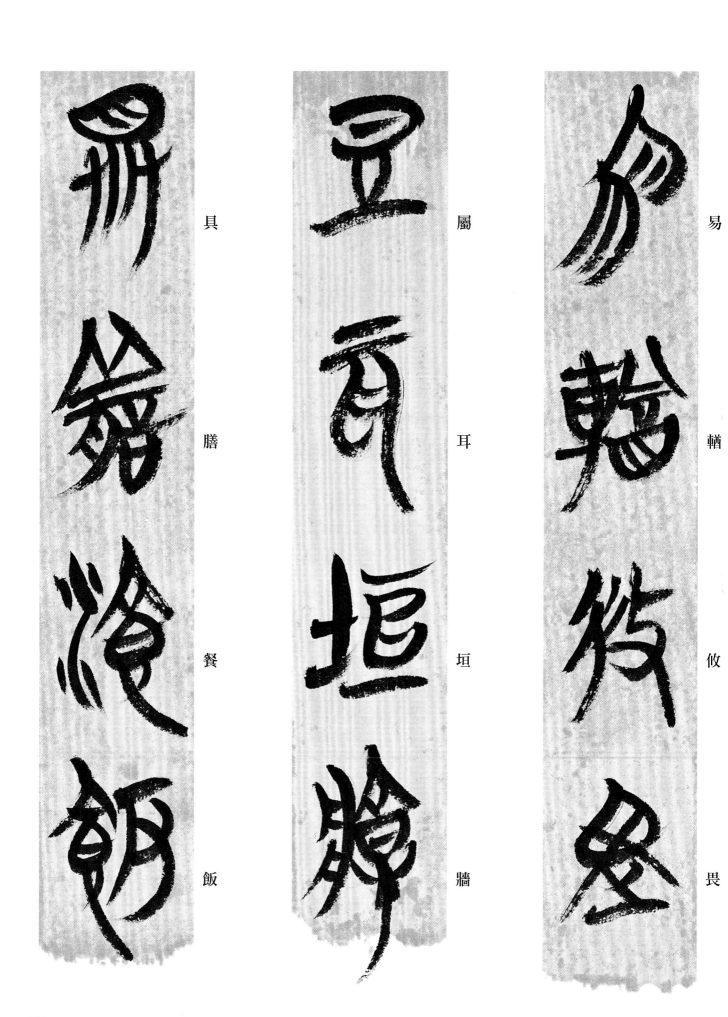

具　膳　餐　飯

屬　耳　垣　牆

易　輶　攸　畏

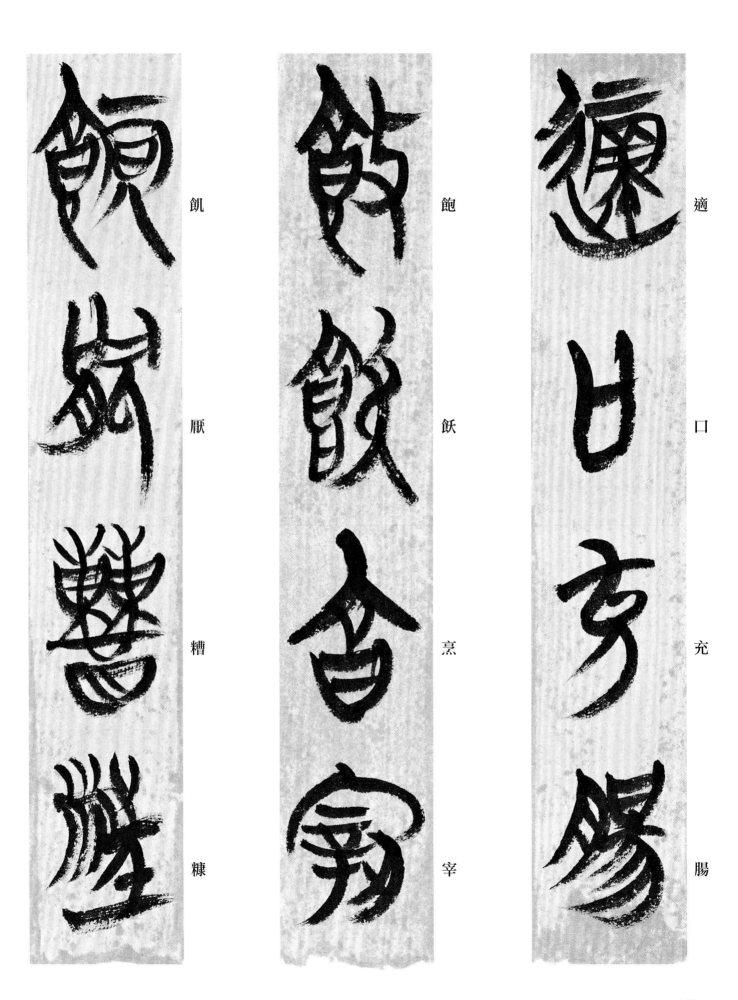

飢

厭

糟

糠

飽

飫

烹

宰

適

口

充

腸

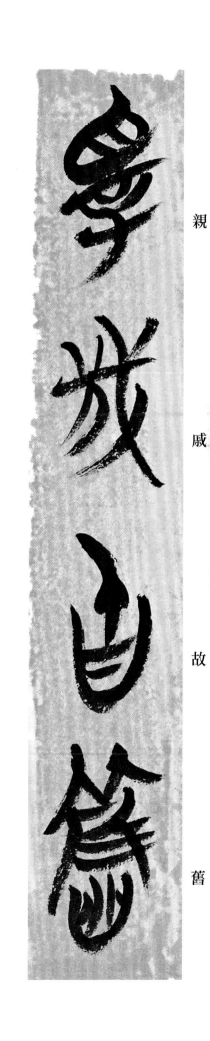

親

戚

故

舊

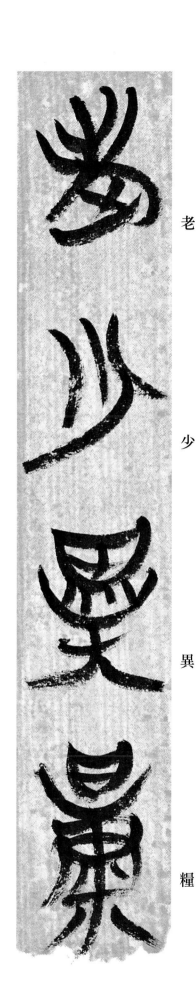

老

少

異

糧

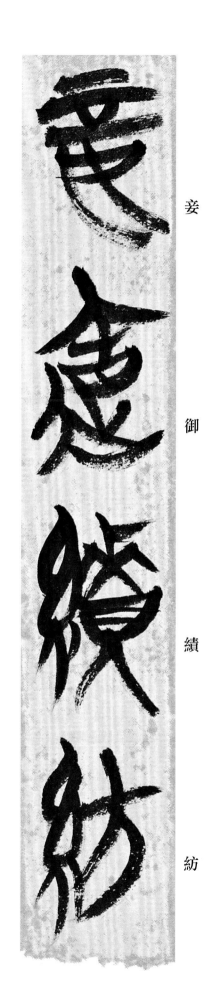

妾

御

績

紡

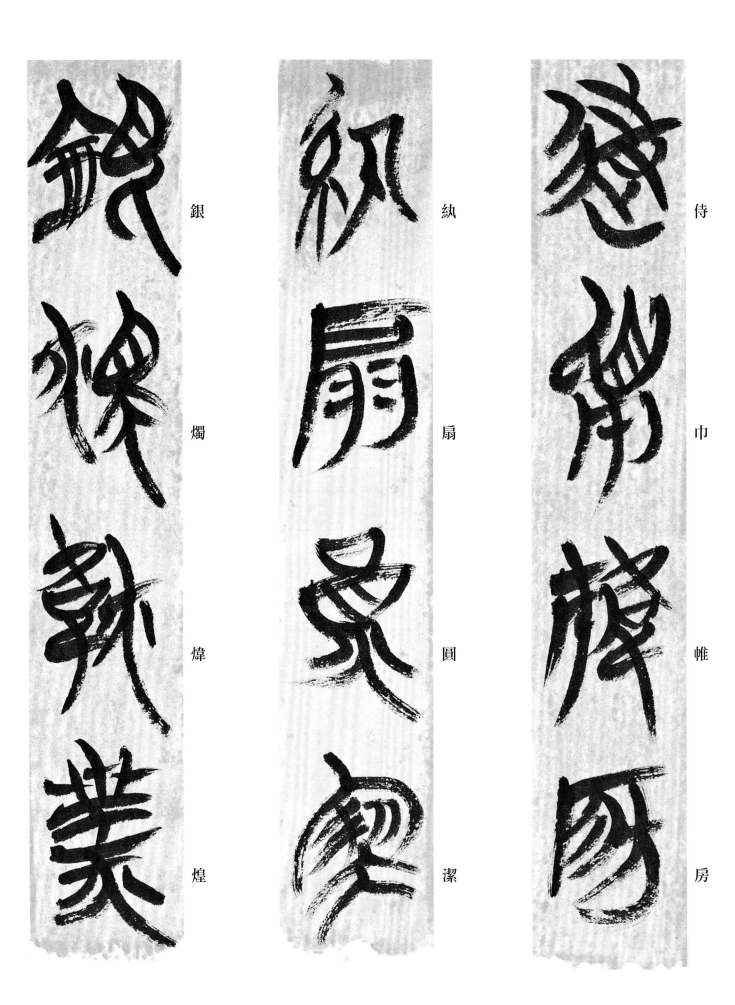

銀

燭

煒

煌

紈

扇

圓

潔

侍

巾

帷

房

78

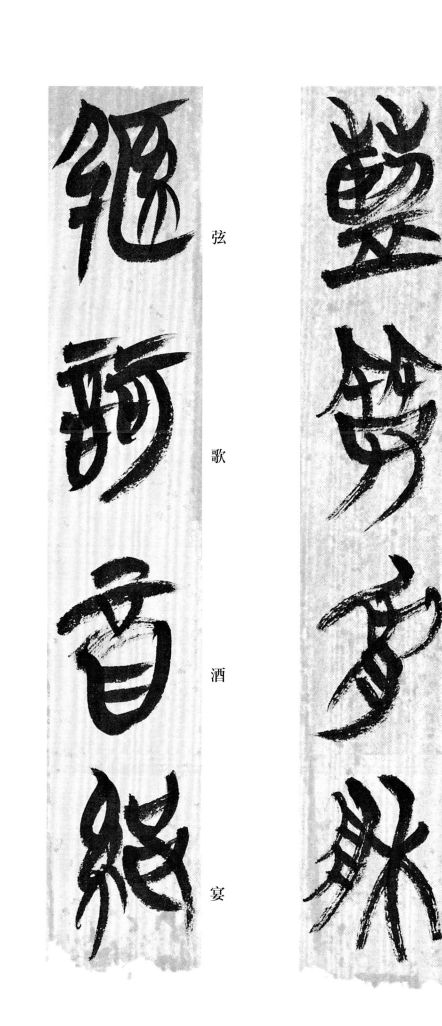
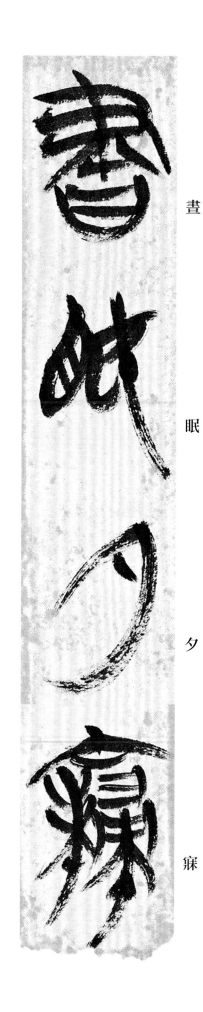

弦
歌
酒
宴

藍
筍
象
床

畫
眠
夕
寐

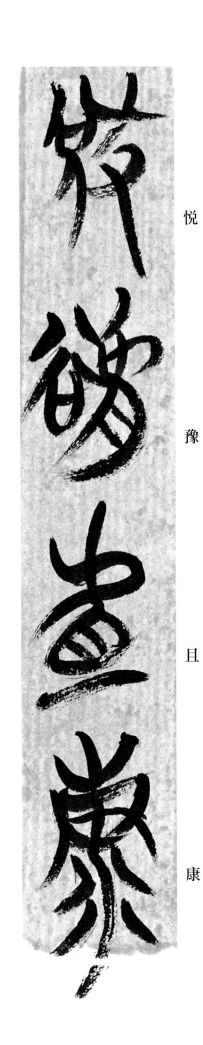

悦

豫

且

康

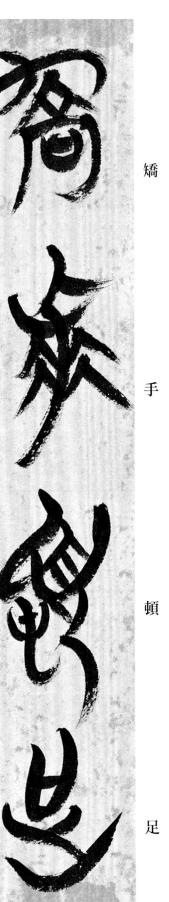

矯

手

頓

足

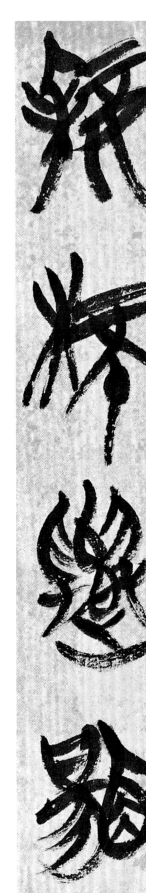

接

杯

舉

觴

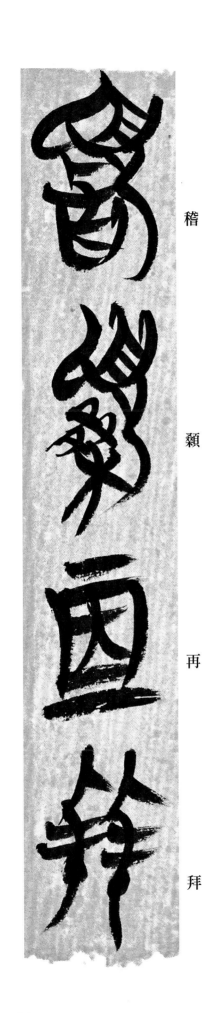

稽

穎

再

拜

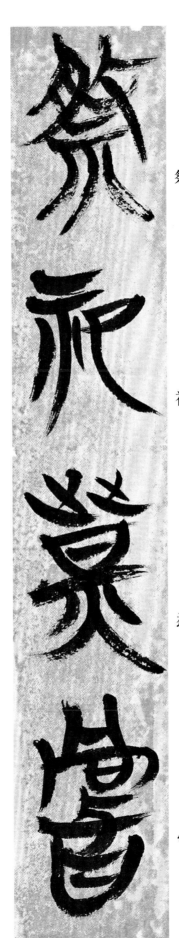

祭

祀

烝

嘗

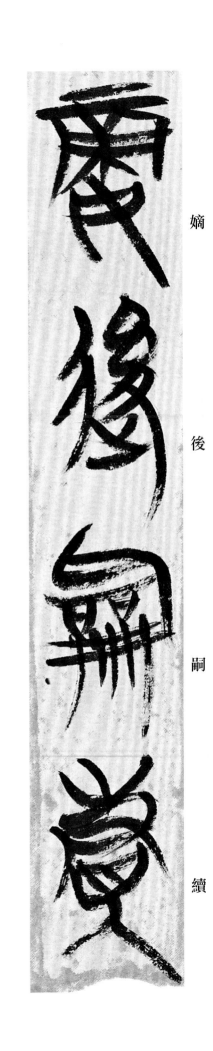

嫡

後

嗣

續

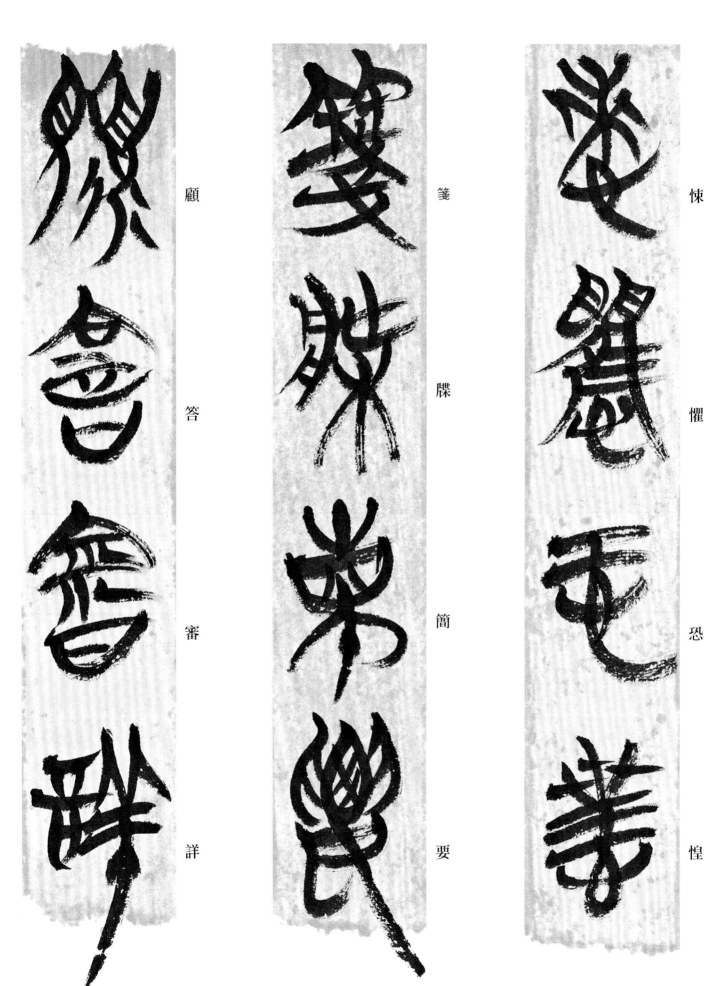

顧

答

審

詳

箋

牒

簡

要

悚

懼

恐

惶

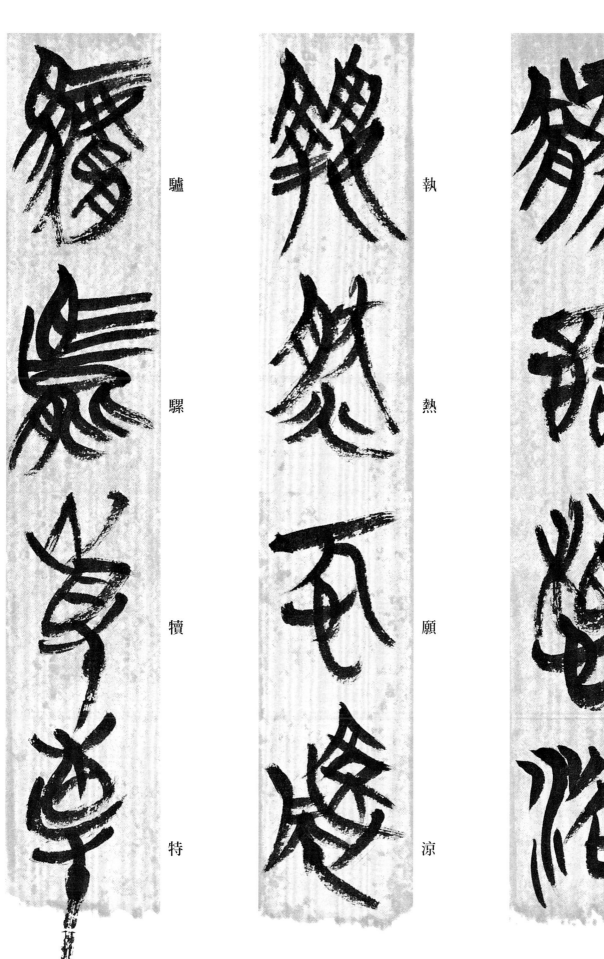

驢　骡　犢　特

執　熱　願　凉

骸　垢　想　浴

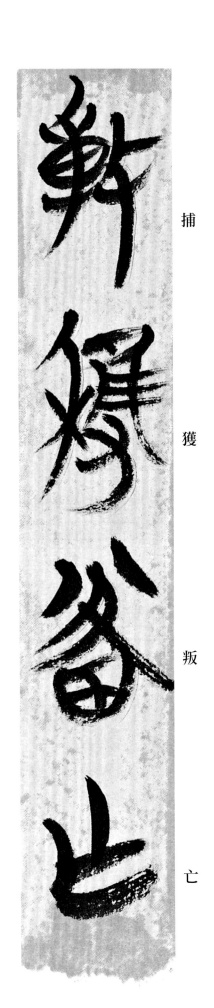
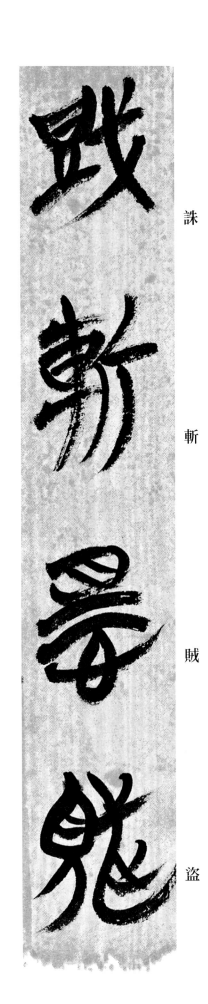
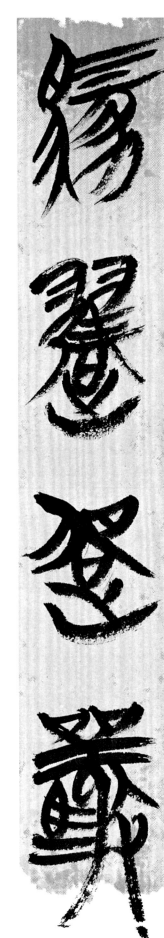

捕
獲
叛
亡

誅
斬
賊
盜

駭
躍
超
驤

84

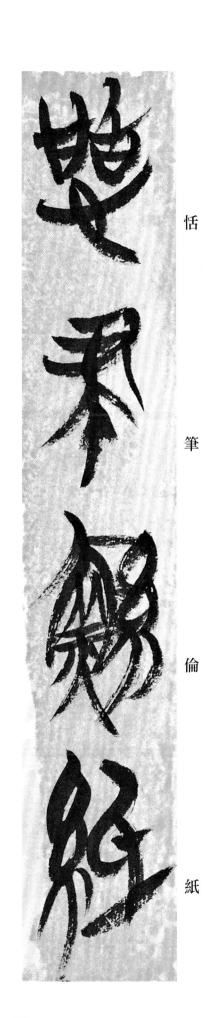

恬

筆

倫

紙

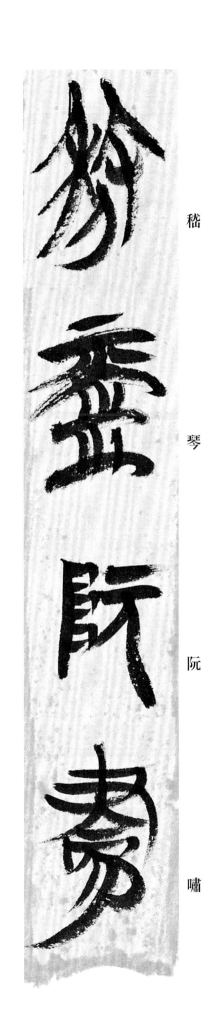

嵇

琴

阮

嘯

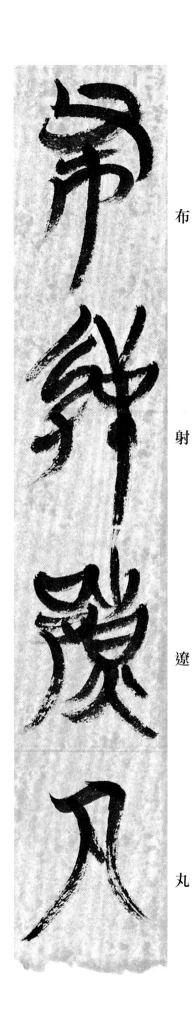

布

射

遼

丸

85

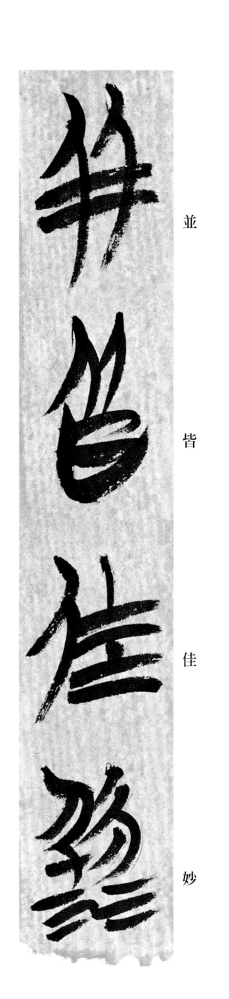

並

皆

佳

妙

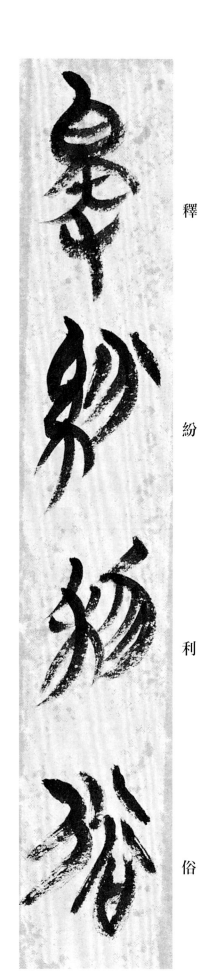

釋

紛

利

俗

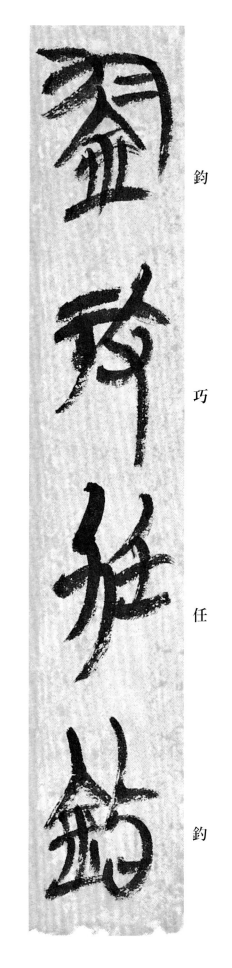

鈞

巧

任

釣

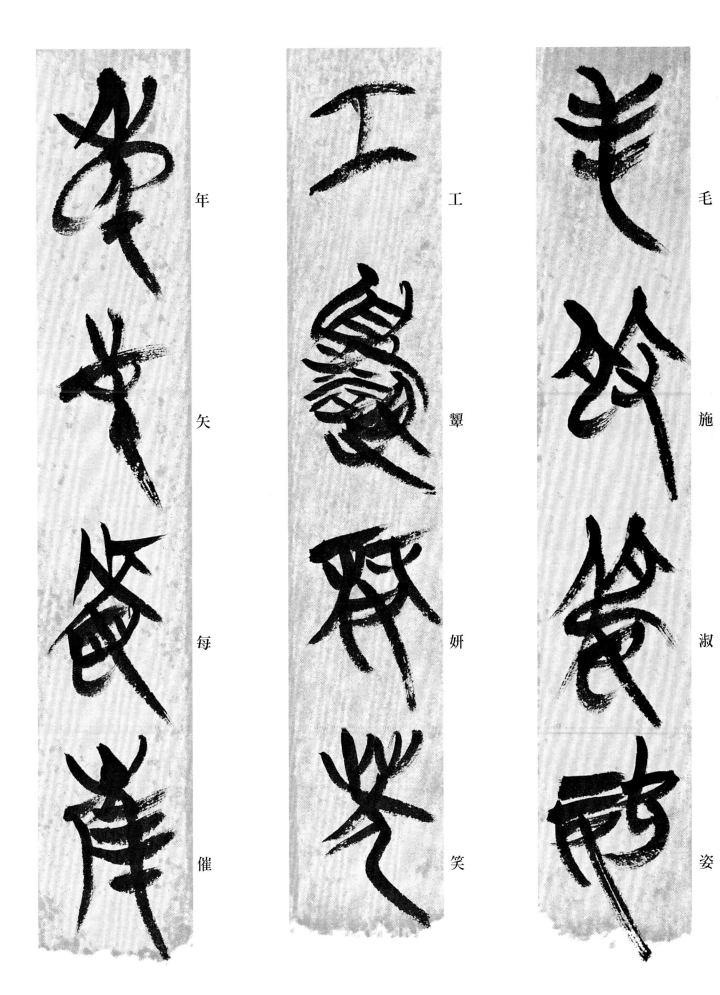

毛

施

淑

姿

工

顰

妍

笑

年

矢

每

催

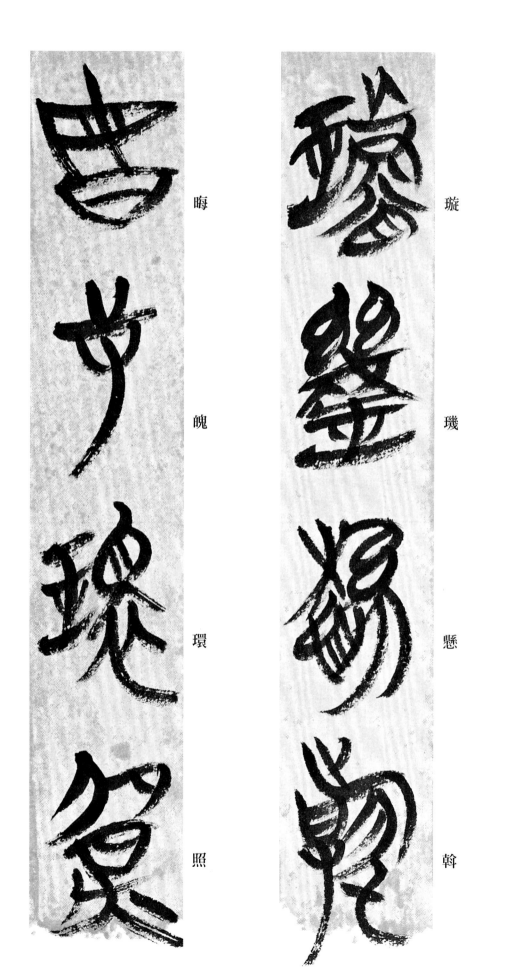

曦　暉　朗　曜

璇　璣　懸　斡

晦　魄　環　照

矩

步

引

領

永

綏

吉

劭

指

薪

修

祜

89

徘

徊

瞻

眺

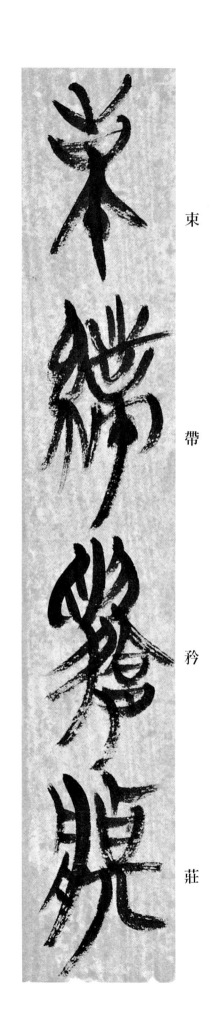

束

帶

矜

莊

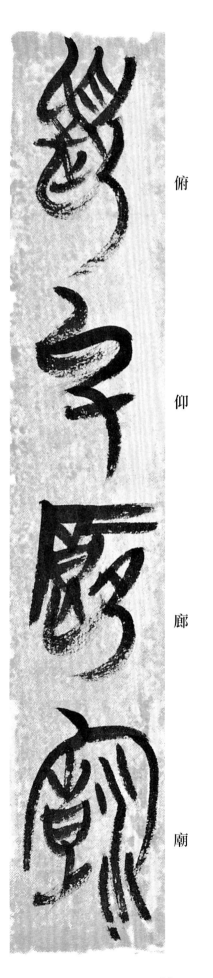

俯

仰

廊

廟

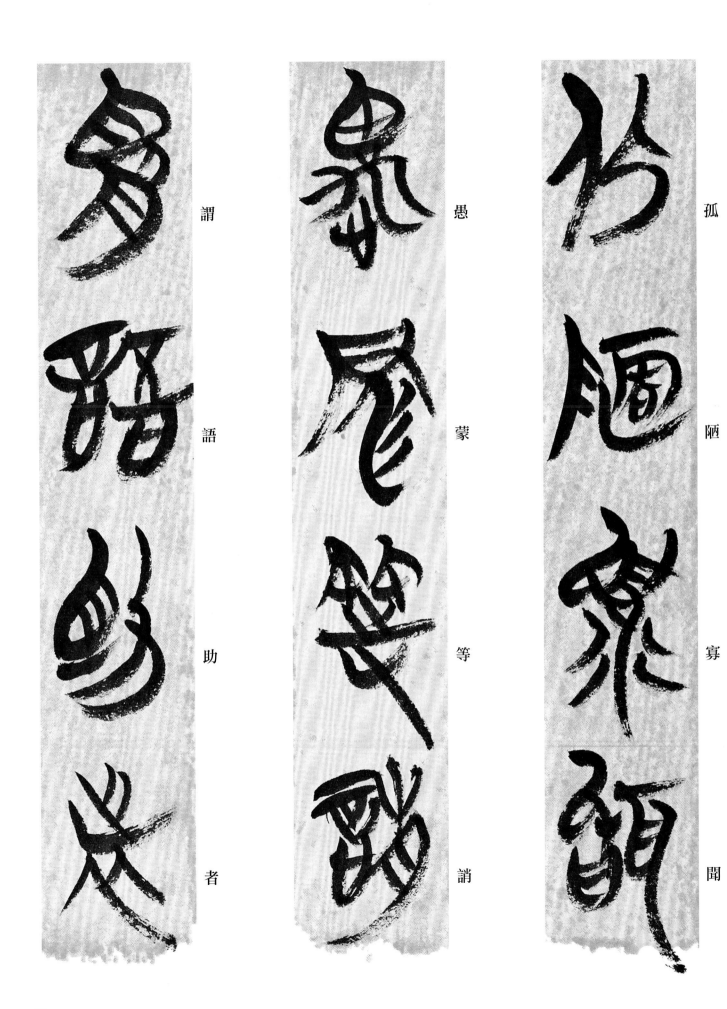

孤　陋　寡　聞

愚　蒙　等　誚

謂　語　助　者

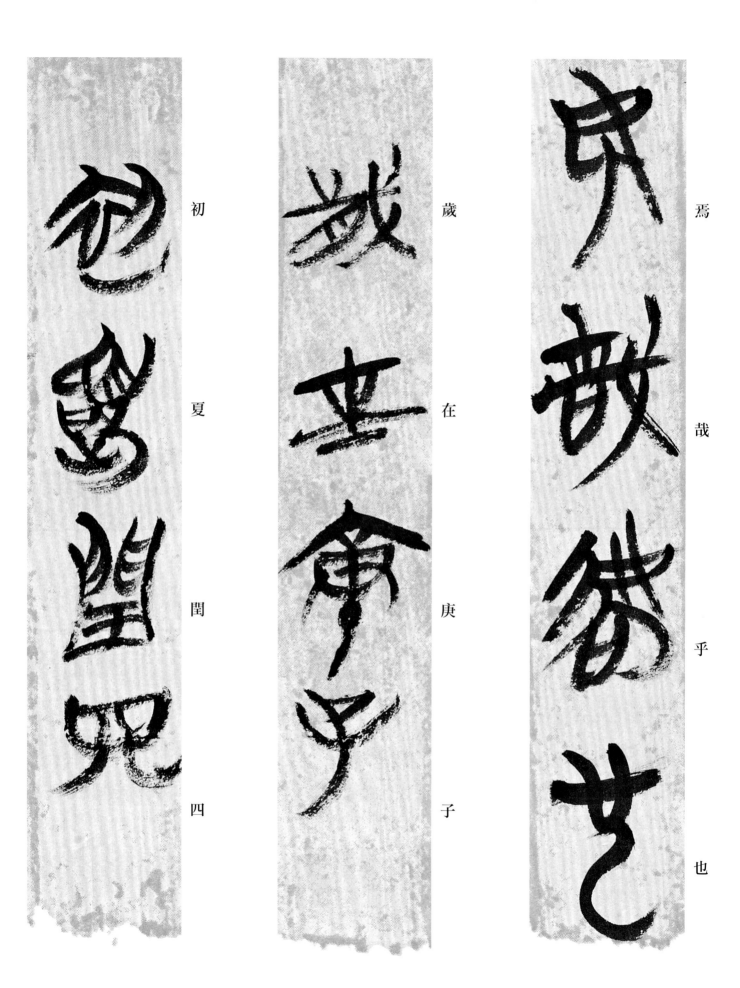

焉 哉 乎 也　歲 在 庚 子　初 夏 閏 四

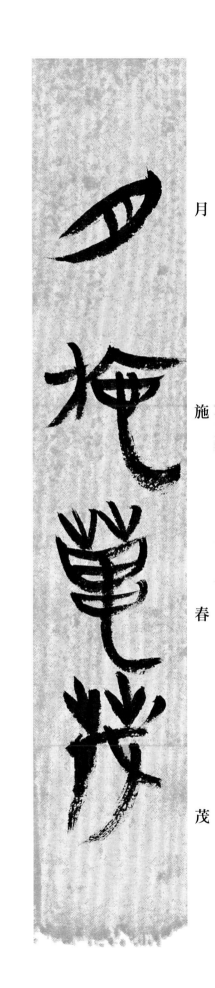
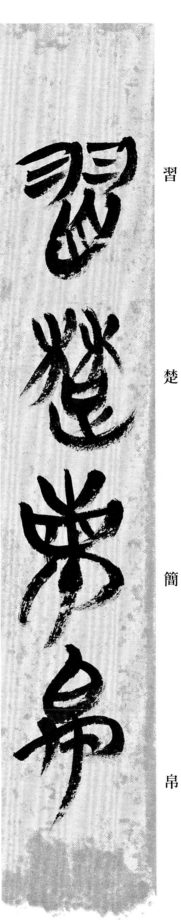
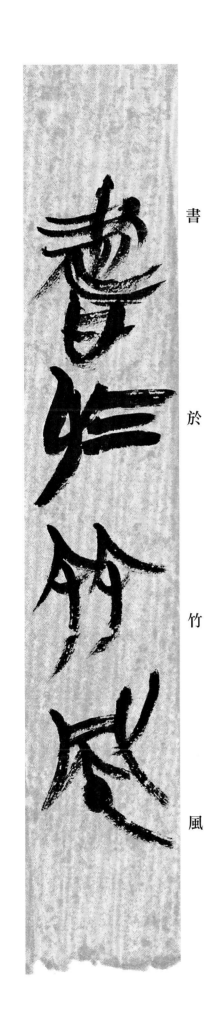

月 施 春 茂

習 楚 簡 帛

書 於 竹 書 風

蕉雨之齋

第一欄

字	頁
斬	84
晚	72
晝	79
晦	88
條	72
梧	72
欲	24
涼	83
淑	87
淡	14
深	30
淵	32
清	30
烹	76
焉	92
率	19
理	66
異	77
疏	69
盛	31
眺	90
祭	81
移	42
竟	34
章	18
笙	46
累	71
終	33
組	69
習	27
聆	66
荷	71
莊	90
莫	23
莽	72
處	69
被	20
規	39
設	46
逍	70
逐	42
途	57
通	47
造	40
連	38
都	43
野	62
釣	86
陪	51
陰	28
陳	73
陶	16
魚	65
鳥	15

十二～十三劃

字	頁
傅	37
傍	45
勞	66
厥	67
善	28
場	20
壹	19
富	51
寐	79
寒	10
寓	74
寔	56
尊	36
尋	70
嵇	85
幾	65
廊	90
悲	25
惠	55
惡	27

第二欄

字	頁
惶	82
惻	39
敢	22
散	70
敦	65
斯	31
景	25
暑	10
最	59
朝	17
棠	35
植	67
渠	71
渭	44
游	73
湯	17
無	34
猶	38
琴	85
畫	45
登	34
發	17
盜	21
短	84
稅	23
筆	64
等	85
筍	91
答	79
策	82
紫	52
結	61
給	12
絲	50
絳	25
翔	74
菜	14
華	14
虛	43
詠	27
象	35
貴	79
貼	35
超	67
軻	84
逸	65
量	41
鈞	24
閏	86
閒	11
陽	69
階	11
雁	47
雅	61
集	42
雲	48
雲	11
飫	60
飯	76
黃	75
黍	9
催	64
傳	87
傷	27
嗣	22
園	54
圓	81
塞	72
廉	78
微	61
想	40
意	54
愚	83
愛	42
感	55

第三欄

字	頁
慈	39
慎	33
敬	29
新	64
暉	88
會	57
楚	33
業	68
極	46
楹	11
歲	44
殿	22
毀	53
溪	30
溫	57
滅	78
煌	78
煒	88
照	59
煩	82
牒	67
獻	46
瑟	29
當	57
盟	36
睦	52
碑	51
祿	45
禽	40
節	89
綏	49
經	17
罪	48
群	40
義	26
聖	46
肆	76
腸	20
萬	73
落	73
葉	16
虞	13
號	69
解	25
詩	82
詳	84
誅	33
誠	29
資	63
賊	84
跡	59
路	50
載	63
農	63
運	69
過	73
避	23
道	19
達	17
鉅	48
頓	62
飽	80
馳	76
鼓	59

十四～十五劃

字	頁
僚	85
厭	76
嘉	67
嘗	81
圖	45
嫡	81
察	66
寡	91

第四欄

字	頁
寧	70
實	52
寧	56
對	46
弊	59
幹	88
榮	33
槐	50
歌	79
滿	41
漆	49
漠	59
漢	55
疑	47
盡	30
碣	61
禍	27
福	28
稱	13
竭	29
端	26
筵	46
精	82
維	59
綺	25
綿	55
翠	62
聚	72
聞	48
與	91
蒙	29
蓋	91
裳	21
製	16
誌	15
誚	41
語	91
誠	91
貌	67
賓	55
趙	66
輕	19
遙	56
遠	52
遣	70
銀	62
銘	71
頗	78
領	52
鳳	59
鳴	89
儀	19
劍	19
嘯	37
增	13
墨	85
墳	68
審	25
寫	48
履	82
廟	45
廣	30
德	90
慕	47
慮	26
樂	22
樓	70
潔	28
潔	74
潛	35
澄	44
熟	22
熱	78

第五欄

字	頁
璇	88
盤	44
稷	64
稼	63
稽	81
稿	49
箴	74
緣	39
翦	28
虢	59
誰	57
調	69
談	11
論	23
諸	70
賞	37
賢	64
賤	25
踐	35
輦	57
適	51
霄	76
養	74
餘	21
駒	11
駕	20
魄	52
黎	88
黎	18

十六～十七劃

字	頁
器	24
壁	49
學	34
操	42
據	44
樹	19
機	69
橫	56
歷	71
獨	73
璣	88
磨	39
積	27
篤	33
縣	50
膳	75
興	30
衡	53
親	77
謂	91
豫	80
賴	20
輸	75
辨	66
遵	57
隨	36
靜	41
餐	75
駭	84
骸	83
默	70
龍	15
優	34
濟	54
營	54
燭	78
爵	42
牆	75
獲	88
環	80
矯	53
磻	60
禪	76
糟	76

第六欄

字	頁
糜	42
績	77
翳	73
聲	27
臨	30
舉	80
薄	30
薪	89
虧	40
謙	66
謝	71
轂	51
隱	39
隸	49
霜	12
鞠	21
韓	58
黜	64

十八～十九劃

字	頁
曜	88
歸	19
璧	28
瞻	90
禮	36
穡	63
簡	82
糧	77
職	34
舊	77
藍	79
藏	10
覆	24
觴	80
謹	66
轉	47
邁	19
邀	62
闕	13
雞	61
離	40
魏	56
寵	68
懷	38
曠	62
懷	83
獸	45
羅	49
藝	64
譏	67
贊	25
辭	32
難	24
靡	24
願	83
類	81
顛	40
飂	73
麗	12

二十劃以上

字	頁
鵑	73
勸	64
嚴	29
寶	28
懸	88
曦	88
競	28
籍	34
釋	86
鐘	49
飄	73
馨	31
騰	11
屬	75

第七欄

字	頁
懼	82
攝	34
續	81
蘭	31
譽	59
躍	84
露	12
霸	56
顧	82
驟	83
驅	51
囊	74
歡	71
聽	27
讀	74
鑒	66
纓	51
驚	44
體	19
鱗	14
讓	16
靈	45
饗	87
觀	44
矚	83
驪	84
驥	44